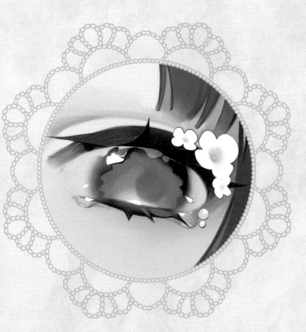

閃耀眼眸
的畫法
D E L U X E

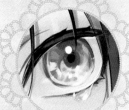

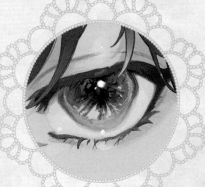

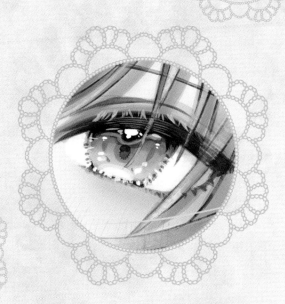

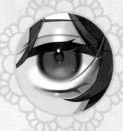

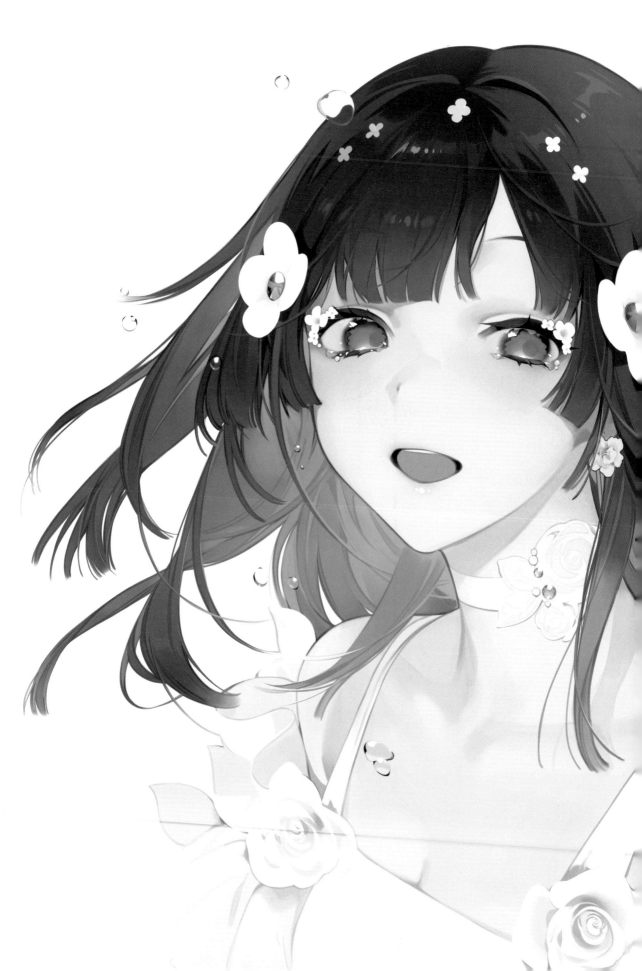

Illustrator：お久しぶり
P20 ～ 31

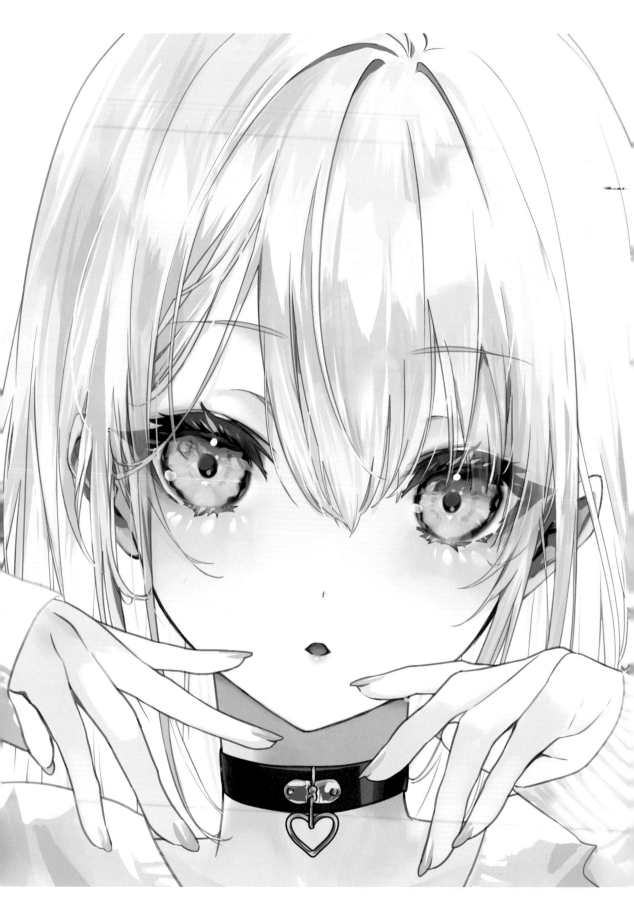

變化①

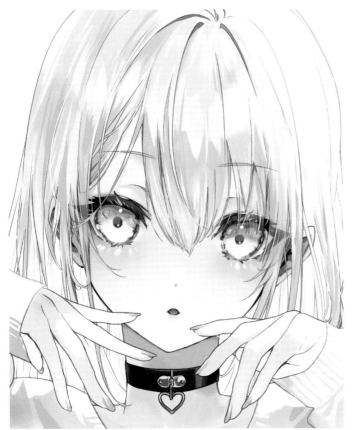

變化②

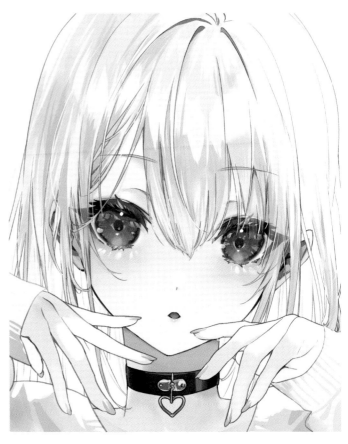

Illustrator：ミモザ
P32～41

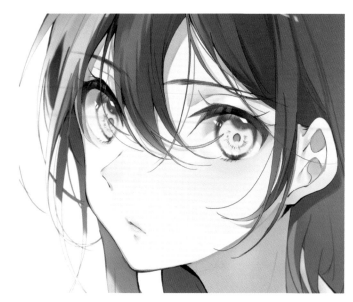

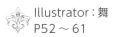 Illustrator：美和野らぐ
P42 〜 51

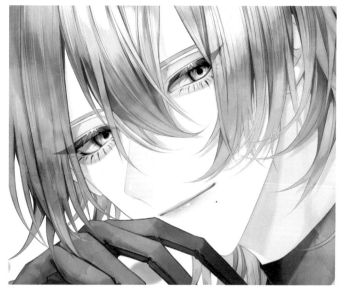

Illustrator：舞
P52 〜 61

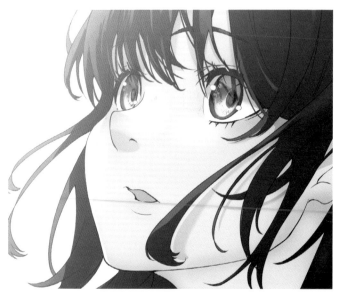

 Illustrator：sone
P126 〜 131

本書的使用方法

本書主要由兩部分構成，分別是眼眸構造和上色基本技巧「閃耀眼眸的基礎」的解說，以及14位插畫家的「畫法」解說。

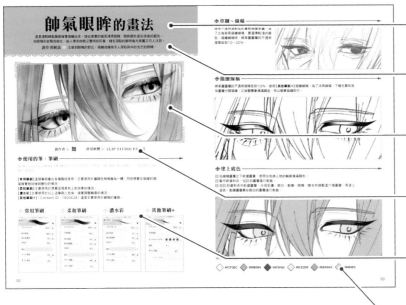

眼眸的主題

這是要解說的眼眸整體主題。

創作者解說

創作插畫的插畫家提供的簡短解說。

完成插畫

最終完成狀態的插畫範例。

創作者名字、使用軟體

創作插畫的插畫家名字與其使用的軟體。

筆刷

在創作過程中主要使用的筆刷。如果是CLIP STUDIO PAINT的筆刷，會記載筆刷的「Content ID」。

使用色（色碼）

創作者當時使用的顏色、上色的色碼。在繪圖軟體輸入使用色，就能重現顏色。

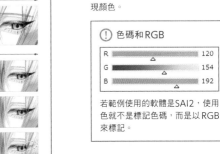

若範例使用的軟體是SAI2，使用色就不是標準色碼，而是以RGB來標記。

point

插畫家介紹的畫法重點和堅持著重的部分。

check！ 來使用「#閃耀眼眸的練習」這個主題標籤吧！

🔍 #閃耀眼眸的練習

參考本書創作插畫再上傳到SNS時，請務必嘗試使用主題標籤「#閃耀眼眸的練習」來刊登畫作！和使用相同標籤的用戶一起分享成果吧！

目次

本書的使用方法 …………………………… P7

🎔 第 1 章 眼睛的基礎 ……………………………………………………… P9

眼睛與構造的呈現方式 ………… P10　　　技巧的種類 ……………………… P16

立體的光與陰影 …………………… P12　　　營造各種不同的眼眸 ………… P17

選色 …………………………………… P14　　　專欄　時代與眼眸的變遷 ………………… P18

描繪眼眸周圍 ……………………… P15

🎔 第 2 章 閃耀眼眸的畫法 …………………………………………… P19

閃耀眼眸
的畫法

藍寶石般眼眸
的畫法

水晶般眼眸
的畫法

帥氣眼眸
的畫法

P20　　　　　　P32　　　　　　P42　　　　　　P52

水面般眼眸
的畫法

游移不定眼眸
的畫法

朦朧眼眸
的畫法

流行風格眼眸
的畫法

神秘眼眸
的畫法

P62　　　　　　P70　　　　　　P78　　　　　　P86　　　　　　P94

懶洋洋眼眸
的畫法

令人深陷其中眼眸
的畫法

淺淡眼眸
的畫法

玻璃珠般眼眸
的畫法

珠寶飾品般眼眸
的畫法

P102　　　　　P110　　　　　P118　　　　　P126　　　　　P132

專欄　掌握資訊量 ………………………… P138

🎔 第 3 章 眼眸圖鑑 ………………………………………………………… P139

第1章
眼睛的基礎

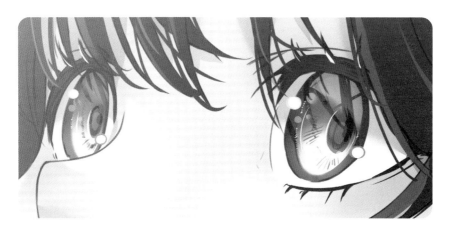

在追隨各個插畫家的眼眸畫法之前，先確認一下基本的眼睛構造，以及最近描繪眼眸形狀的傾向吧！想要表現出來的是什麼？要描繪到哪個地步？先來確認這些基礎。

眼睛與構造的呈現方式

為了描繪極具魅力的插畫眼睛，首先要向大家解說實際的眼睛構造。

✤ 眼睛的名稱

❖ 從正面看到的眼睛

眼睛從正面觀看時，覆蓋了一層虹膜。其中心是黑色瞳孔，外面有瞳孔緣，瞳孔緣的外側則是眼白。若觀察色素淺的眼睛，就能知道虹膜會從瞳孔延伸成放射狀。

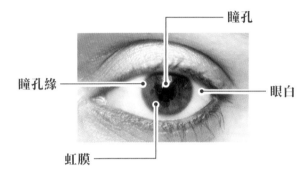

❖ 眼球的各個部位

試著從側面觀察眼球吧！眼球整體近似球形。在這當中，特別將瞳孔、虹膜、水晶體、角膜等構成部分稱為「眼珠」。在插畫中會塗上顏色的部分是「虹膜」，正中間的黑色部分則是「瞳孔」。該處顧名思義就是角膜沒有覆蓋到的「孔洞」。

看起來帶有顏色的角膜，本身是透明的，會反射虹膜部分的顏色，再穿透出來。因此看起來帶有顏色。

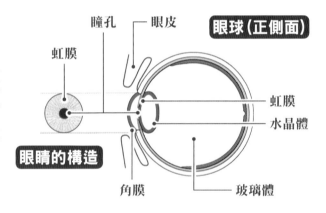

✤ 近幾年描繪眼眸的技巧

最近經常能在插畫中的眼眸看到一種表現方式，那就是完美加入在實際眼眸中產生的反射。這是因為要添加光和細節的描繪這種寫實的表現。如此一來，經過變形的插畫也能產生宛如存在於該處的那種實體感。

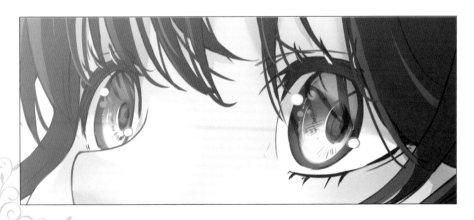

✦ 眼睛的各層結構

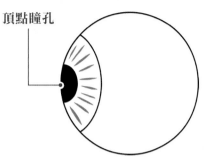

頂點瞳孔

✿ 關於眼睛凸出的解釋

右圖是將瞳孔作為整個眼睛頂點描繪出來的眼眸。本來因角膜而形成晶體的部分存在著瞳孔,以上面這個說明來看,畫插畫時有時瞳孔的位置不固定,有些反射角度看起來會變這樣,所以作為畫作表現來說,並非完全錯誤。

✿ 實際的眼睛結構層

頂點由角膜形成的晶體覆蓋著,虹膜部分是稍微平面的狀態。因為形成角膜、虹膜和瞳孔這種層次(重疊層次)結構,所以眼眸中會產生深邃感。這個深邃感的深淺,是讓眼眸像寶石般閃耀的重要要素。

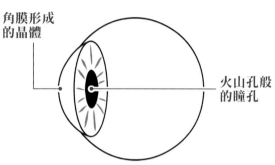

角膜形成的晶體

火山孔般的瞳孔

✦ 利用光和陰影表現深邃感的技巧

✿ 靈活運用光

試著觀察圖1光的進入方式吧!首先是眼睛上方,虹膜部分受到眼皮和睫毛等部位的影響會稍微變暗。另一方面,角膜表面有微弱的光線反射,分別描繪出虹膜層接收的陰影和角膜層接收的光,並在眼睛中表現出深邃感。眼睛中心要在瞳孔邊緣描繪出線狀反射。此外,也將虹膜下方變亮,藉此表現出虹膜的光線照射方式和其他層的不同之處。

圖2也將反射在角膜上的高光與通過角膜照亮虹膜的光,根據亮度的強弱分別描繪出來,這樣就會表現出宛如寶石般的深邃和發光感。

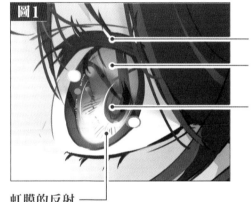

圖1

照射在睫毛的光

角膜的反射

往瞳孔邊緣的反射

虹膜的反射

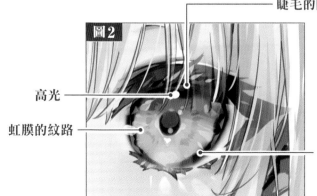

圖2

睫毛的陰影

高光

虹膜的紋路

通過角膜的陰影

立體的光與陰影

先確認一下眼睛形狀、方向，以及光與陰影的效果吧！

✦ 眼睛的方向和立體

首先試著觀察瞳孔的形狀和位置。瞳孔從傾斜角度觀看時會接近中心側，形狀是豎長形。睫毛、眼皮和整個眼睛，都要按照眼睛的球形去描繪曲線。

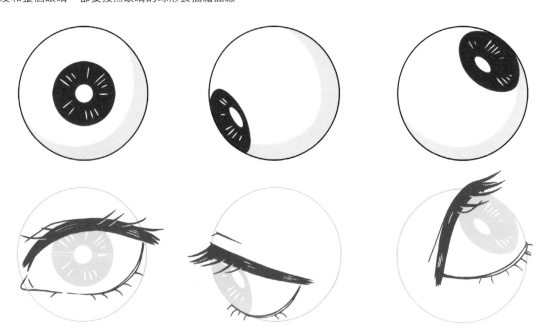

✦ 主要的反射光與陰影

要讓眼眸閃閃發光，最重要的就是反射光的描繪。主要反射光的種類，有淺淺映照在眼眸上方部分的角膜且範圍較大的「表面反射光」、映照進眼眸裡的最強烈的光「高光」，以及睫毛和眼皮落在眼睛上的「睫毛陰影」等等。配合眼眸形狀使用這些光與陰影，就能將眼眸的閃耀光澤表現得更加真實。

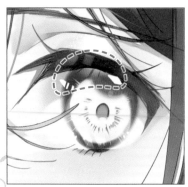

▲表面反射光

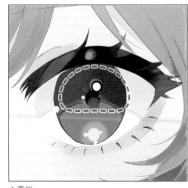

▲高光

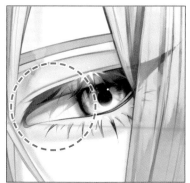

▲睫毛陰影

✣ 使用錯覺

本來畫作是不會發光的，觀看時感受到的是「發光感」，而「閃閃發亮」這種感覺則是接近錯覺的現象。那麼，為什麼專家描繪的眼眸看起來會發光呢？這是因為他們「表現出讓人感覺『在發光的樣子』」。在此就來確認一下作為主要因素的光的明暗、對比，以及漸層等效果吧！

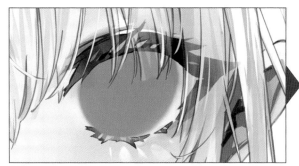

▲打底的顏色看起來沒有發光。

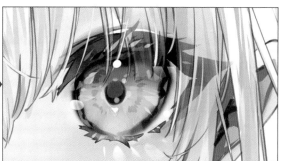

▲左邊畫作的完成圖，帶有發光感。

✣ 對比和漸層的效果

✤ 漸層

左圖是全部分別塗成白色和黑色。相對於此，右圖則是球狀的漸層效果。在深色上面加上球狀的白色漸層，就會產生「發光感」。在眼睛下方加入這個效果，就能表現出淺淺的發光感。

✤ 對比

所謂的「對比」就是對照的意思。在此指的是顏色的明暗對比。左邊是整體利用灰色，能感受到明度高且淺淺發光般的明亮。另一方面，右側則是在漸層部分營造出更加明亮的這種錯覺。

✤ 更強的對比

右圖是將背景中的明度降低到灰色程度，降低背景色的明度，明暗的對比就會變得更強。整個插畫的顏色變深後，漸層部分看起來就會更明亮，也就是說能帶來閃閃發光的印象。

選色

為了描繪出令人印象深刻的眼眸，先來確認一下顏色的基礎吧！

✤ 顏色的關係性

顏色進行單純的分組時，一般是以紅色、黃色、綠色和紅色來分類。進行大範圍分類時，要從基本的四個顏色填補中間色形成圓環。將如此形成的圓環稱為「色輪」、「色環」。

「色環」配置具有完全相反關係的顏色，稱為「互補色」（如右圖箭頭所指的兩色）。有時也會將這兩色搭配在一起，營造令人印象深刻的畫面。

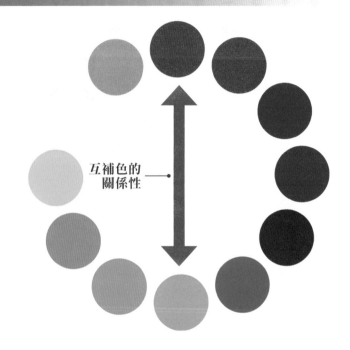

互補色的
關係性 ———

✤ 要使用哪種顏色？

最近描繪眼眸時，除了線稿之外，有時也會使用複數顏色進行描繪。在此就來觀察實際搭配顏色後形成的效果吧！

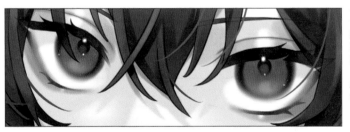

互補色

這是以紅藍兩色作為主色的眼睛。利用互補色的關係性（參照上方）整合顏色，構成令人印象深刻的色調。

主要的使用色

明暗

這是使用黃色一個顏色來整合明暗的眼睛。連睫毛和輪廓都以黃色色調整合。形成濕潤沉穩的氛圍。

主要的使用色

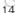

描繪眼眸周圍

眼眸描繪的進化不只停留在色調上，眼眸周圍的展現方式也會根據時代產生變化。

眼皮

這是表現出眼球隆起的上眼皮呈現方式。將中央變明亮，就能表現出眼球立體感形成的真實感、肌膚的光澤感。想要表現出眼影等清晰妝容時，也會使用這種呈現方式。

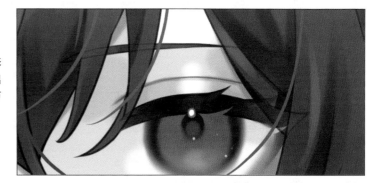

臥蠶

這是在眼眸的下眼皮部分將臥蠶陰影加深的展現方式。在橫長形眼眸加入臥蠶，就更能發揮性感的印象。這種繪畫方式與整體加入陰影的黑眼圈不同，在這種展現方式中，會加入接近肌膚的紅色系顏色，呈現出立體感。

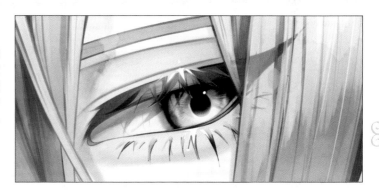

省略睫毛

這是和眼線（眼睛輪廓）合體且省略睫毛的表現。睫毛從根部開始不上色，就能表現出睫毛的捲翹感。此外，有時也會省略上側的顏色，表現出高光和空隙。這些都有增加眼睛資訊量的效果。

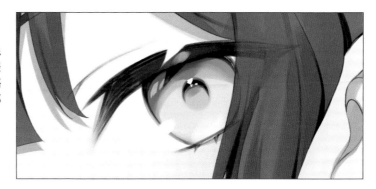

光的折射

這是在表現光的折射技巧。也被稱為焦散（聚光），本來是指水面或玻璃面的光的反射而產生的強光。和下眼皮的黏膜部分、光澤的反射不同，要以眼眸為中心，往下眼皮描繪出放射狀。這會使人想起將寶石放在地上時的反射，給人帶來具有透明感和發光感的印象。

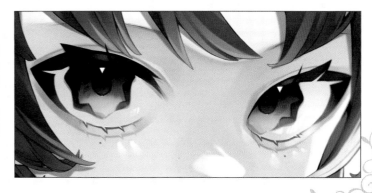

技巧的種類

混合模式和色調補償是描繪數位插圖的基礎，在此要介紹部分用法。

✦ 使用繪圖軟體的混合模式

最近的繪圖軟體多數都有圖層混合模式的功能。針對已經畫好的插圖，混合模式能帶來發光和上色等變化。混合模式有「相加（發光）」、「顏色」、「色彩增值」等設定，每個效果都各不相同。

作為基礎的插畫

+

設定混合模式重疊的插畫

設定普通模式重疊的狀態

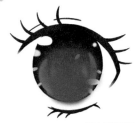

將上圖改成下方的模式，呈現方式就會出現變化。

相加（發光）

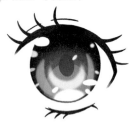

描繪部分的明暗會提高明度。想要呈現發光表現時，這種效果非常方便。

顏色

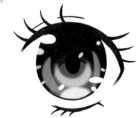

描繪部分的明暗維持原本的明度，描繪色反映在插畫上。想要營造色彩變化時，會使用這種效果。

色彩增值

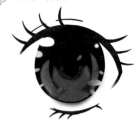

描繪部分的明暗變暗。想要強調眼眸的陰影等情況時，會使用這種效果。

✦ 色調補償

想要變更色調時，除了圖層的混合模式之外，還可從選單進行變更。[色調補償]（CLIP STUDIO PAINT）或[濾鏡]（MediBang Paint Pro）等設定都有色調曲線和漸層對應這種效果。使用這種設定就能調整指定區域整體的色調。

▼色調曲線

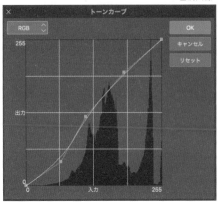

▼漸層對應

營造各種不同的眼眸

為了描繪喜歡的眼眸，先確認一下營造基本變化的方法吧！

✛ 先區分圖層再描繪

描繪眼眸的基礎，首先要做的就是區分圖層。尤其之後想要變更眼眸顏色時，至少要先分成上色和線稿這兩個圖層。

✛ 利用色相・彩度・明度調整眼眸顏色

這是變更顏色時，調整繪圖軟體選單裡的[色相]的方法。明度（明暗度）和鮮豔度（彩度）維持原狀，可以只變更顏色。不是針對單一顏色，而是整體顏色搭配後再改變。

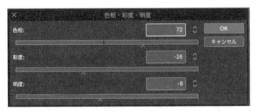
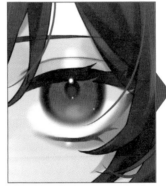
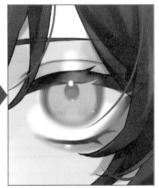

✛ 利用混合模式改變顏色

使用 P16 介紹的混合模式「顏色」就能變更顏色。將變更色的「顏色」圖層安排在上層，就能嘗試更加自由的色調。

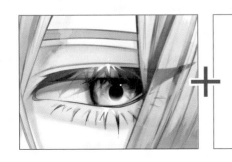

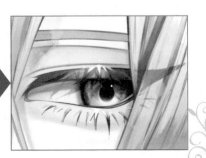

專欄 ✥ 時代與眼眸的變遷

眼眸形狀的描繪，每個圖案和種類都各不相同。在此採用的主要是漫畫眼眸的代表範例，以此觀察時代造成的變遷。

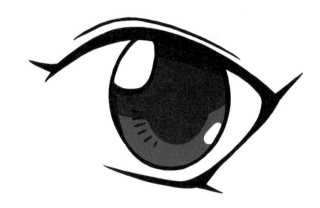

1990～2000年代

✥ 眼白範圍大，有強烈變化

1990～2000 年代的動畫眼眸，眼白部分範圍大，眼線輪廓非常明顯。

清晰線條的描繪和尖銳輪廓容易展現出豐富的表情。讓人感受到滑稽又強烈的角色性。

2010年代

✥ 黑眼球很大且上色簡單

2010 年代的動畫中，主流的眼眸是黑眼球變大。而且整體上輪廓變成圓潤的印象。

上色大多是單色系列和陰影這兩種層次，以容易親近、簡單且清爽的印象來統一。

2020年代

✥ 利用大量資訊吸引注意

最近流行的眼眸大量使用漸層和發光表現，而且資訊量（描繪）變得更多。

尤其會在眼眸下方加上光，表現出玻璃球般的透明感。帶有實體感的描繪極具特色。

第2章
閃耀眼眸的畫法

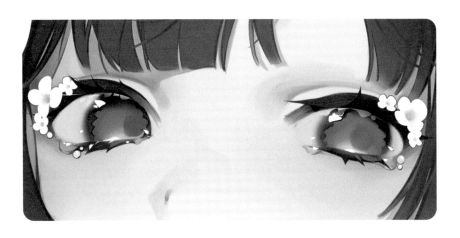

介紹各種宛如寶石或萬花筒般閃閃發光的眼眸。像玻璃般的透明感，宛如寶石般的閃耀感、像水面般的濕潤、流行的選色、如幻影般模糊的微妙差異。依循只要觸摸甚至能感受到質感般的各種眼眸創作工序。
在此就試著追求「自己想要表現出哪種眼睛？」的主題吧！

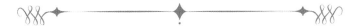

閃耀眼眸的畫法

這是帶著微笑的濕潤眼眸。特徵就是利用漸層描繪出濃稠眼眸的光澤感以及帶有柔和質感的眼妝。
在此將介紹成熟且清秀，彷彿就要流露出感情般的閃耀眼眸畫法。

創作者解說 ❀ 這是極為感動後流下眼淚的印象。

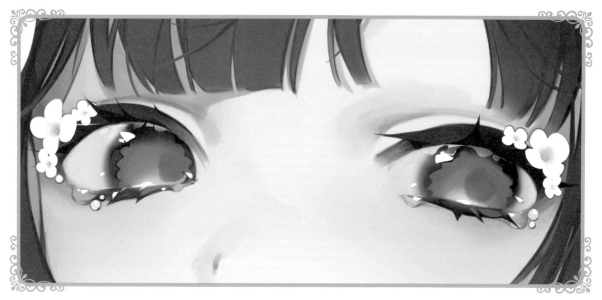

創作者 ❖ **お久しぶり**　　使用軟體 ❖ CLIP STUDIO PAINT ／ SAI 2

❀ 使用的筆、筆刷 ────────────────────────────

[自動鉛筆] 利用CLIP STUDIO PAINT製作線稿時，會使用這種筆刷。
[噴槍] 要呈現柔和上色效果時，全都使用這種筆刷上色。
[鉛筆] 除了上述[噴槍]之外的部分，全都使用這種鉛筆上色。

❀ 自動鉛筆

❀ 噴槍

❀ 鉛筆

❖ 描繪草圖

1 首先描繪已經上色的彩色草圖。在這個階段要事先決定一定程度的顏色。這樣一來，就不會為了選擇顏色猶豫不決，上色階段的作業就會變輕鬆。

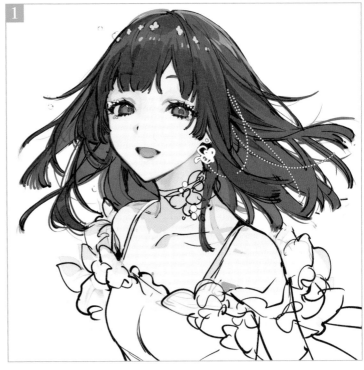

❖ 線稿～塗上底色

2 將草圖塗上底色，首先要在 CLIP STUDIO PAINT 使用 **[自動鉛筆]** 描繪線稿。

3 從上色開始將使用軟體改成 SAI2。每個部位都要區分圖層。會以厚塗方式上色，所以之後這個圖層要進行合併。這是白色背景的插畫，因此使用的顏色也選擇淺色。

在塗上底色的時點，要使用 **[噴槍]** 描繪臉頰的紅暈或髮尾的漸層等部位。要在這個階段事先掌握整體的氛圍。

R 242 **G** 228 **B** 225　　**R** 224 **G** 152 **B** 150
R 157 **G** 119 **B** 194　　**R** 119 **G** 140 **B** 194
R 81 **G** 79 **B** 91

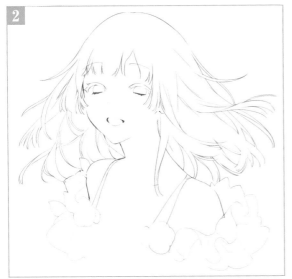

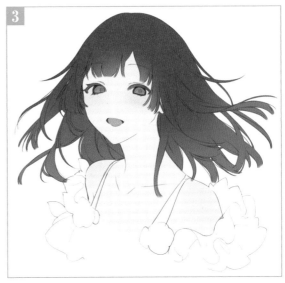

肌膚的畫法

肌膚描繪要在塗完底色的圖層直接進行。每個部位都要分成底色顏色、陰影顏色和光的顏色這三種來上色，以此為基礎營造更細緻的顏色再描繪。

❧ 描繪肌膚

1. 首先投下陰影。雖然也有例外情況，但每個部位大多都是從陰影開始上色，這是因為要把握大略的立體感。描繪柔和陰影或想要呈現光滑上色效果時，要使用 [噴槍]。相反地，清晰的陰影就要使用硬筆刷描繪。

2. 在肩膀等肌膚隆起部分加上高光。和描繪陰影時一樣，筆刷要區分使用。眼皮、鼻子和嘴角也添加了立體感。

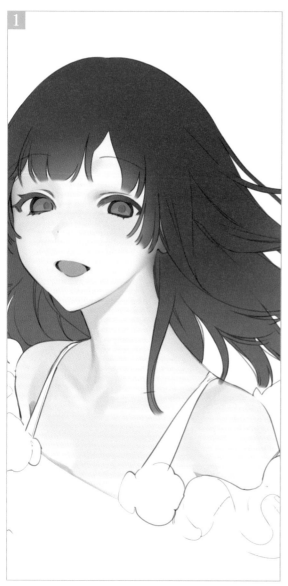

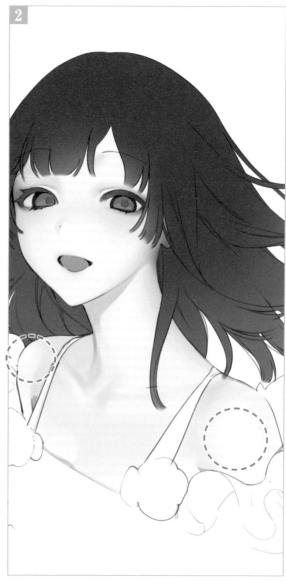

❖ 眼妝

和肌膚描繪在同一個圖層，為角色加上眼妝。使用[噴槍]在外眼角側描繪眼影和臥蠶。這次想要呈現自然妝容，所以選擇棕色系的顏色。

150 ⒼG78 ⒷB67

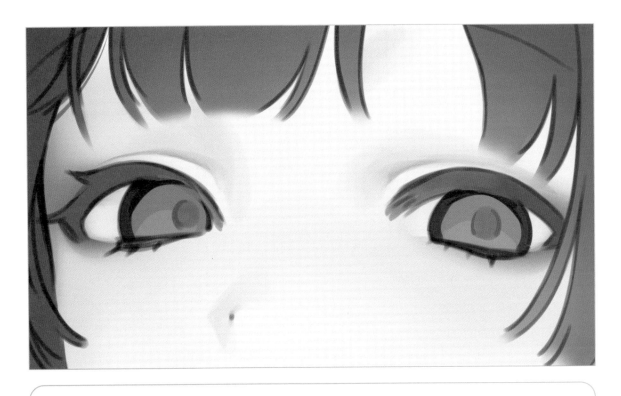

⚜ point ⚜ 各種眼妝

上眼皮的眼影要添加漸層效果，基本上要將外眼角側變暗，內眼角側變亮。下眼皮的部分則是使用在上眼皮所塗抹的眼影中間色加上臥蠶，就會變得很可愛。

加上眼妝就能使眼睛更突出，同時也會讓角色的印象產生變化。

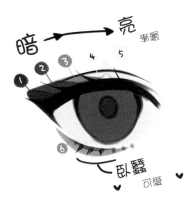

暗 ➡ 亮 漸層

臥蠶 可愛

▲茶色系、自然妝容
因為和膚色色相接近，基本上這是適合任何角色的妝容。漸層效果要套用外眼角的焦茶色到內眼角接近膚色的米色，以四個階段添加上去。

▼夢幻可愛系
若使用閃亮的粉彩色眼影或睫毛膏，就會呈現出夢幻可愛系的氛圍。依照喜好，在眼睛周圍添加裝飾後，就能展現更加獨特的氛圍。

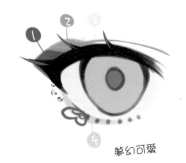

夢幻可愛

簡單帥氣

▲帥氣、簡單系
想要表現帥氣印象和簡單感覺時，就使用單色在外眼角側加上眼影。此時若使用顯眼的顏色，就能呈現出帥氣氛圍。

頭髮、衣服
的畫法

和肌膚一樣，粗略地描繪頭髮和衣服。描繪後要變更線稿顏色再合併。一邊修正形狀，一邊以厚塗方式描繪細節。

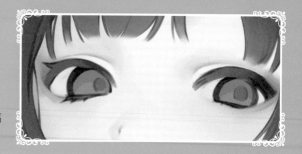

🎀 描繪頭髮

以將球體上色般的感覺去上色，就能在頭部表現出立體感。

未重疊沒有形成髮束的髮尾部分要使用淺色，才能呈現出空氣感和透明感。

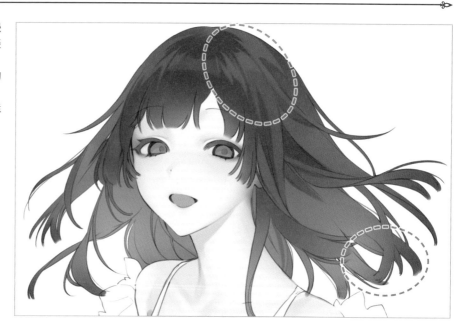

🎀 描繪衣服

這次整體上是冷色系的配色。配合這點，陰影也要塗上藍色系顏色。冷色系會給人帶來冷淡印象。若使用灰色，就會添加親切感。

❀ 變更線稿顏色

塗上底色後再變更線稿顏色。
主要有兩種方法。
❶ 勾選線稿圖層的「保護不透明度」（※），從上面塗
　上顏色。
❷ 在線稿圖層之上建立已經剪裁好的新圖層，再塗上顏
　色。

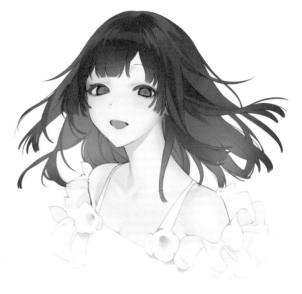

※ 保護不透明度
這是 SAI2 的功能，設為鎖定後就無法在透明部分進行描繪。在 CLIP
STUDIO PAIN 中，則存在著相同功能的「鎖定透明圖元」。

❀ 以厚塗方式描繪

將目前為止的作業圖層全部合併，在一個圖層中進行厚塗。保險起見，要先複製合併前的圖層並
保留下來。接著修正形狀、進行變形。將粗糙的描線和上色不足的部分用力塗滿顏色，使畫面更
漂亮。

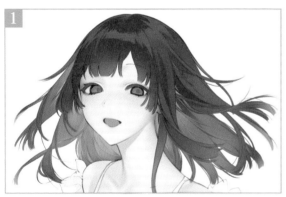

修正頭頂形狀，將頭髮後面變亮，呈現出透明感。

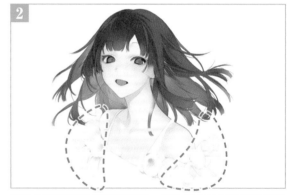

將臉部和頭形進行整體修正，消除部分的服裝線稿來呈
現出隨興感。

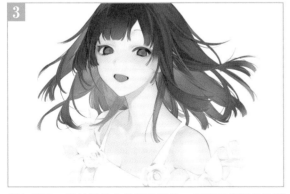

增加髮束。描繪服裝上的花朵裝飾，畫出互相重疊的花
瓣（→P30）。

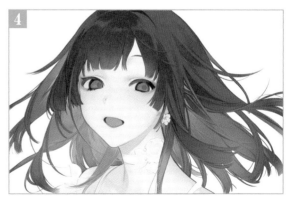

描繪瀏海。在耳朵追加耳環，並在脖子追加頸鍊。

眼眸的畫法

眼眸要在「以厚塗方式描繪」（→P25）階段合併的圖層之上利用厚塗方式描繪。畫完眼眸內部後，再添加眼淚和花朵，將眼眸周圍裝飾得很華麗。

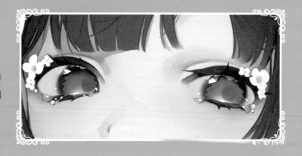

描繪睫毛

1 首先描繪睫毛。在睫毛下側使用深色加上深色的陰影色。呈現出立體感。

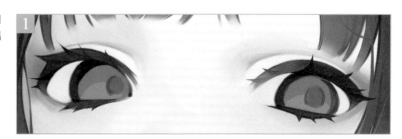

point 睫毛

描繪睫毛時，要注意毛髮伸展的方向。這次是描繪出好像用睫毛夾捲起一樣，從根部捲曲的睫毛，捲曲程度會根據角色的氛圍而改變。捲度越強，角色給人的印象就越華麗。

從下面使勁往上捲

以顏色區分眼眸內部

2 盡量將線稿填滿顏色，以兩色將眼眸內部分別上色。上側有眼皮投下的陰影，所以要使用深色。下側有高光照射，因此使用淺色和明亮的顏色。

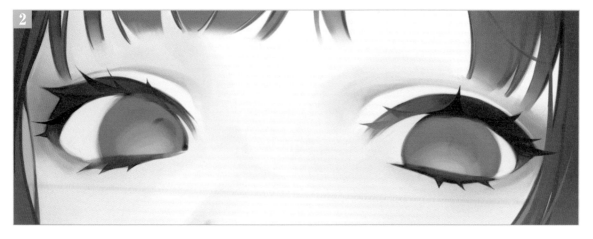

 R156 **G**122 **B**206　　 **R**147 **G**179 **B**228

point 眼眸內部

眼眸內部基本上要使用從眼皮投下的陰影色❶、作為基底的顏色❷，以及光的顏色❸這三種顏色去上色。
高光大多加在眼眸上方（這是因為光源多數在比眼眸還要上方的位置）。若在下方加上高光，就能展現出
所謂的病態感。

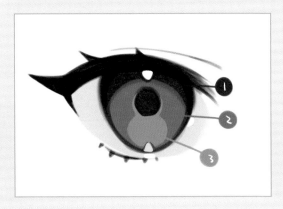

描繪瞳孔、虹膜

③ 首先針對眼眸外側進行模糊處理。
④ 接著描繪瞳孔，顏色直接使用之前塗抹眼眸內部上側時的顏色。
⑤ 在黑眼珠的邊緣畫出鋸齒狀虹膜，在眼眸添加宛如寶石般的質感。

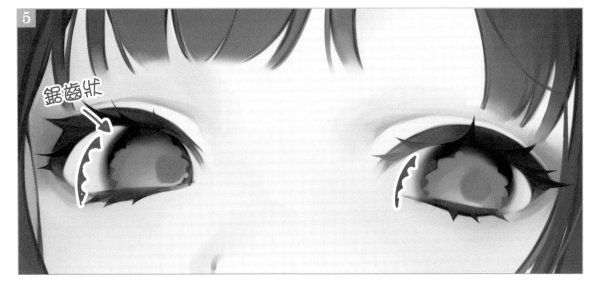

鋸齒狀

✤ 加上高光

6 與目前為止的作業圖層分開，另外新建「普通」圖層。像是順著上下睫毛一樣，描繪出高光。

7 將[噴槍]設定成透明色，從下側消除6描繪的高光，進行模糊處理。

8 在變淺的高光上描繪出鮮明的高光，使光的方向更加明確。

這種感覺

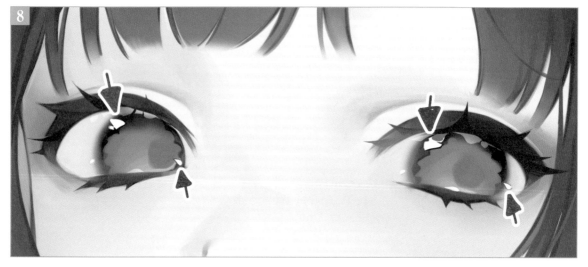

✤ 調整眼皮、 睫毛

9 調整內眼角附近的眼皮凹陷部分陰影。使用明亮顏色照著上睫毛邊緣描繪，添加變化。下睫毛也要描繪、調整。將外眼角、內眼角附近的睫毛顏色，與肌膚和眼白的顏色一起做漸層效果，和周圍融為一體。

調整…

10 首先在下睫毛附近描繪水滴的輪廓線。將下側線條變厚，表現立體感。

11 在水滴輪廓線的上下加上高光，水滴的下方也塗上反射的顏色。

結合上眼眸的強烈高光，眼淚的閃耀效果也讓眼睛更加好看。要透過相乘效果來表現閃耀眼眸。

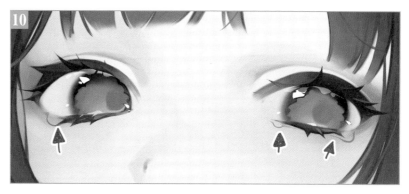

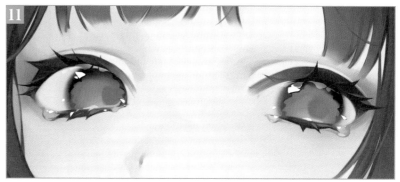

｛point｝ 水滴的畫法

1 首先以作為底色的單色描繪，將水滴的輪廓填滿顏色。

2 以在底色加入白色的顏色將輪廓內部上色。此時下側要留下厚厚的一層，不要上色，就能呈現出水滴般的立體感。

3 光線照射部分加上模糊的微弱高光。從輪廓的形狀和光源，思考哪個區域會有光線照射而變亮。

4 最後加上強烈的高光便完成。此時如果將高光的形狀變形，就更能呈現出水滴般的感覺。

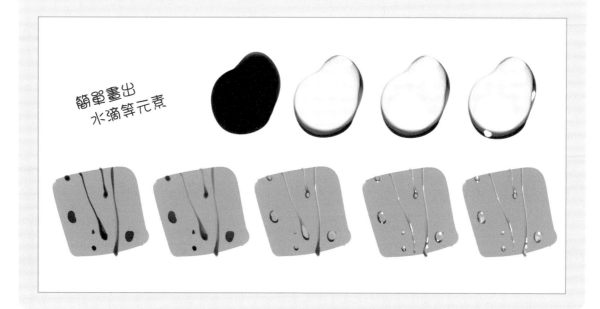

簡單畫出水滴等元素

12 以喜歡的元素在睫毛加上裝飾，這次是配合衣服的設計添加花朵。

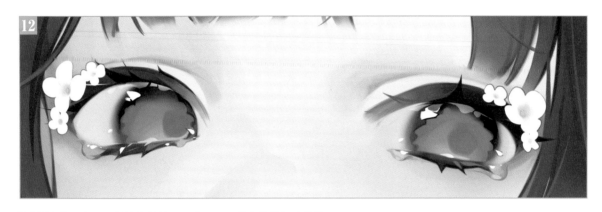

13 描繪禮服時要調整輪廓並按照下方 point 的步驟描繪出裝飾
的玫瑰花瓣。褶邊要注意表面和裡面的差異，使用淺藍色
分別塗抹出明暗。

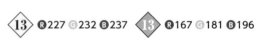

13 R227 G232 B237　13 R167 G181 B196

point　玫瑰的畫法

1 描繪花朵的輪廓，塗上底色的顏色。
2 在相當於花瓣根部的部分使用深色加上陰影。
3 將陰影模糊。
4 像要消除模糊的陰影一樣，描繪內側的花瓣。
5 同時使用線條添加外側的花瓣便完成。

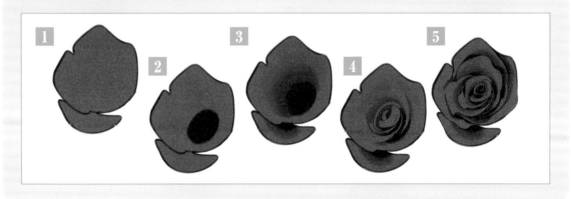

設定發光、色彩增值，進行最後潤飾

14 在最後潤飾之前，確認整體插畫的印象。頭髮周圍感覺有點冷清，所以添加上和眼眸相同主題的白花和水滴。

15 新建「發光」圖層（不透明度54%）。使用[噴槍]在眼眸、水滴、髮飾等處的高光塗上紫色，使這些部位發光。

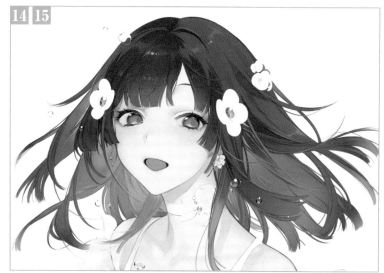

16 合併目前為止作業的所有圖層再複製該圖層。
將複製圖層的混合模式變更為「色彩增值」（不透明度62%）。使用設定成透明色的[噴槍]，針對複製的插圖進行部分模糊處理，使整體對比變強。這樣便完成作業。

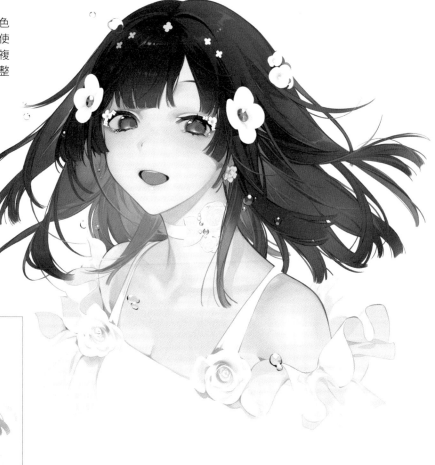

▲這是將複製圖層的混合模式設為「普通」，不透明度設為100%顯示出來的狀態。

藍寶石般眼眸的畫法

這是高光和虹膜等各種顏色複雜交疊的眼眸。眼皮、臉頰的高光，以及眼影等眼眸周圍的資訊量也很充足，並利用反射形成的各種發光感，強烈吸引觀看者的視線。

創作者解說 ✤ 試著描繪出宛如藍寶石般的眼眸。

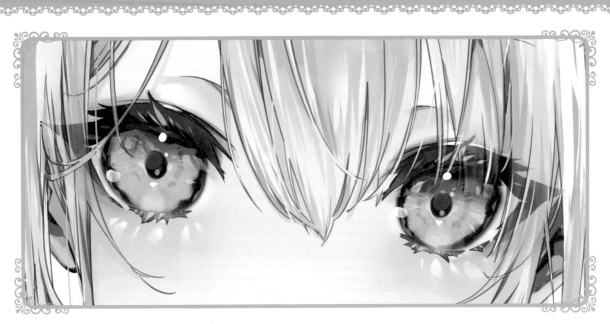

創作者 ✤ ミモザ　　　使用軟體 ✤ CLIP STUDIO PAINT／SAI 2

❧ 使用的筆、筆刷

有記載 Content ID 的筆刷是本書刊載時已在 CLIP STUDIO PAINT 公開的筆刷。輸入記載的 ID，就能連結到該筆刷的公開頁面。

[動畫師專用寫實風鉛筆]（Content ID：1728670）這個筆刷非常寫實地重現出鉛筆的質感。主要使用於以 CLIP STUDIO PAINT 製作線稿的情況。

[模糊] 這是在 SAI2 使用的模糊用筆刷。會使用於肌膚、眼睛和頭髮等廣泛部分。要模糊、延伸先前塗抹的顏色，或想要添加細微差異時，會使用這個筆刷。

[鉛筆] 這是用來描繪鮮明高光的筆刷。此外，以 **[模糊]** 進行模糊處理前，也會在上色時使用這個筆刷。

❧ 動畫師專用寫實風鉛筆

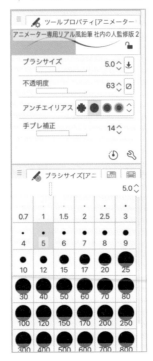

❧ 模糊

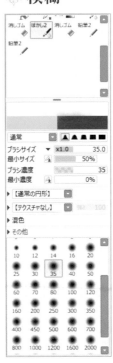

❧ 鉛筆

❖ 草圖～線稿

1. 首先使用CLIP STUDIO PAINT描繪整體的草圖。
 這次描繪的是胸部以上的畫面。
2. 設定「色彩增值」圖層描繪線稿，使用的筆刷可以選擇自己容易描繪的。圖層事先分成輪廓、
 頭髮、睫毛、眉毛和眼皮等部分，之後就會很輕鬆。

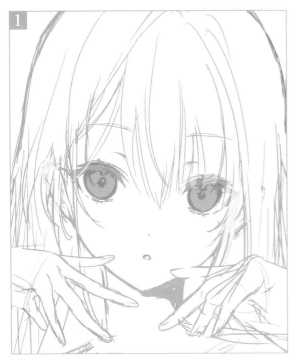
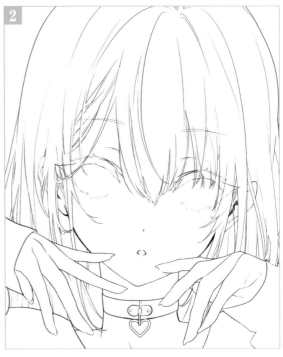

❖ 塗上底色

3. 每個部位都以顏色區分開來，盡量將圖層分細一點，再彙整於資料夾中。
 脖子的陰影使用黑色（#000000）上色，不透明度降低到56%。

◇ #FFEFE9

◆ #D36250

◇ #EDF0F6

◇ #DEEAFF

◆ #525761

◆ #6AA7E2

◆ #677FAD

◆ #8F8582

◇ #CBCBCB

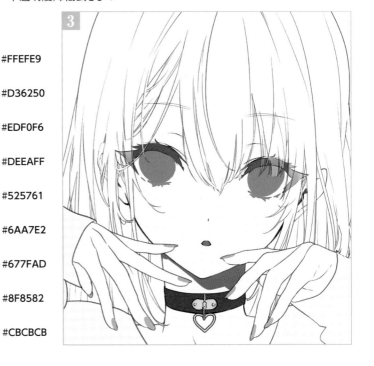

決定顏色

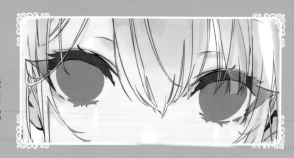

從這裡開始要使用 SAI2 進行作業。在修飾細節之前,先決定好整體的色調和明暗。在塗上底色的圖層剪裁「色調用資料夾」和「光和陰影用資料夾」,在兩個資料夾內新建圖層進行作業。

調整色調

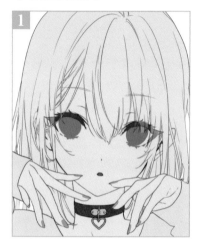

降低塗上底色資料夾的明度,這樣就容易呈現對比。

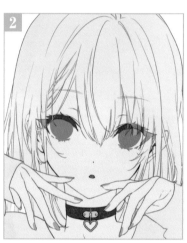

在色調用資料夾內新建「覆蓋」圖層(不透明度28%)來調整色調。

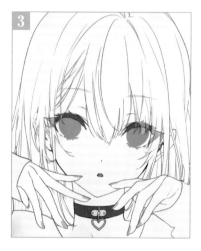

在色調用資料夾中新建「明暗」圖層(不透明度20%),將整體色調變明亮。

在 2 的圖層剪裁三個「普通」圖層。不透明度分別設定為31%、44%、37%。調整頭髮和整體。變更頸圈顏色,在髮旋加上淺淺的陰影。

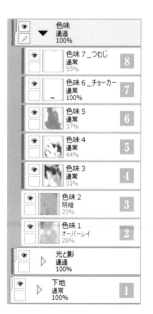

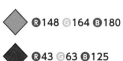

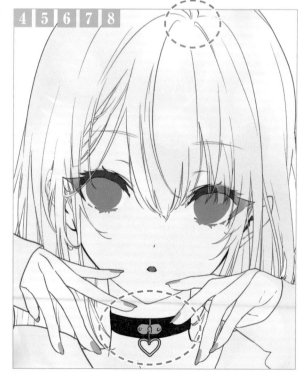

色味
通過
100%

色味7_つむじ
通常
55% 8

色味6_チョーカー
通常
100% 7

色味5
通常
37% 6

色味4
通常
44% 5

色味3
通常
31% 4

色味2
明暗
20% 3

色味1
オーバーレイ
28% 2

光と影
通過
100%

下地
通常
100% 1

R148 G164 B180

R43 G63 B125

34

🌸 加上陰影

在「光和陰影用資料夾」內新建「變暗」和「顏色變暗」圖層並在暗部加上顏色。

陰影在「顏色變暗」圖層上色後，顏色就可以不用變太暗。

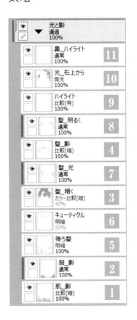

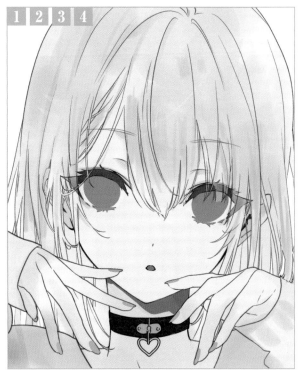

1 **2** **3** **4**		

 R210 **G**185 **B**154

 R142 **G**166 **B**174

 R120 **G**154 **B**192

 R160 **G**170 **B**204

 R162 **G**151 **B**208

🌸 加入光

在「光和陰影用資料夾」中，使用喜歡的水彩系筆刷，設定「發光」和「明暗」模式加入明亮的顏色。

粗略地變亮後，要意識到來自右上方的光源，加入高光。

5 **6** **7** **8**

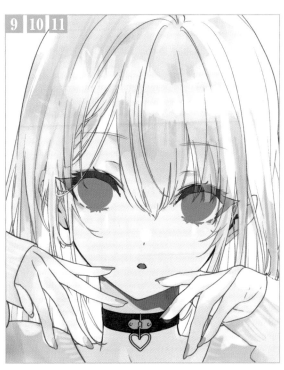

9 **10** **11**

 R100 **G**146 **B**154 　 **R**183 **G**221 **B**255

 R171 **G**255 **B**171 　 **R**255 **G**214 **B**183

 R99 **G**160 **B**198 　 **R**0 **G**24 **B**97

 R255 **G**221 **B**195 　 **R**120 **G**154 **B**192

 R255 **G**255 **B**255

統一整體印象後，在塗上底色圖層一個一個剪裁在 **4** 製作的兩個資料夾，再進行合併。

肌膚、頭髮
的上色方法

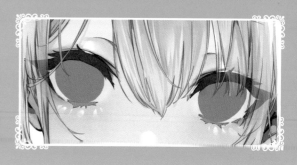

肌膚和頭髮上色時要從上面開始調整剛剛大略決定的光和陰影，要變明亮的部分要加入鮮明的高光。這次雖然省略，但衣服等部位全部都以同樣方式描繪。

❧ 描繪肌膚

1 在合併後的肌膚圖層剪裁「普通」圖層。上色時要從上面調整剛剛大略決定的光和陰影。

2 剪裁「變暗」圖層（不透明度17％），在瀏海附近輕輕地投下陰影。

3 剪裁「變暗」圖層（不透明度62％），使用紫色系的顏色將眼影上色。

4 剪裁「發光」圖層，在眼皮加上高光。

❧ 修飾嘴角、指甲

5 剪裁「普通」圖層（不透明度64％），在下唇呈現出立體感。

6 在嘴角加入深色。

7 在指甲加上鮮明的高光。

▼嘴角

▼高光

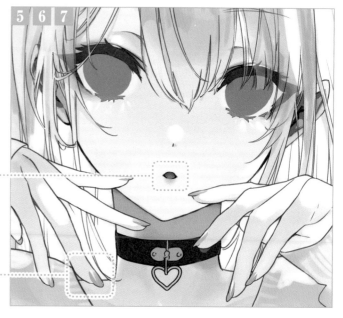

❖ 修飾臉頰

1 新建「變暗」圖層（不透明度75％），加上紅色調，使用[模糊]筆刷進行模糊處理。
2 設定「覆蓋」圖層（不透明度45％），添加臉頰的色調。
3 在上色資料夾的最上面新建「發光」圖層（不透明度61％），在眼睛加入眼眸的反射光。

 R79 G43 B22

 R234 G148 B136

❖ 描繪頭髮

1 和肌膚一樣，描繪頭髮時也要調整方式合併後的圖層。

2 3 各自追加「變暗」圖層和「陰影」圖層（不透明度18％）。這次是以眼眸為主題，所以在髮尾追加陰影，增加眼眸周圍的資訊量。

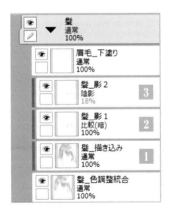

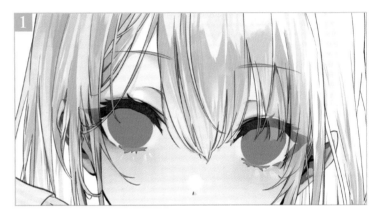

❖ 變更線稿顏色

在各個線稿圖層剪裁「普通」圖層，變更線稿顏色。
頭髮線稿設定成藍色，臉部各個部位設定成茶色，這是因為要避免線條在整體畫面中過於突出。

▼只有線稿的狀態

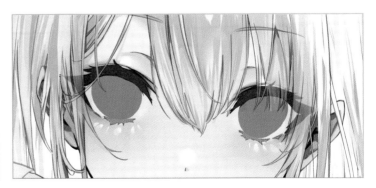

眼眸的上色方法

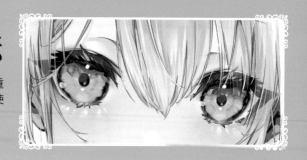

將圖層設定成「覆蓋」和「發光」等各種混合模式，再重疊這些圖層，增加眼眸中的色調。除了主色的藍色，還使用作為強調的粉紅色，呈現出寶石般的閃耀光芒。

❧ 描繪眼白和睫毛 ────────────────────

1. 在眼白的塗上底色圖層剪裁「普通」圖層，塗上深色，再使用[模糊]筆刷像是延伸顏色般塗上陰影。

2. 在上睫毛的塗上底色圖層剪裁「普通」圖層，在外眼角和內眼角加上大略的陰影。

3. 剪裁「陰影」圖層，使用[鉛筆]注意睫毛的方向再加上陰影。

4. 剪裁「濾色」圖層，在外眼角和內眼角加上反射的光。

5. 注意睫毛的方向，在睫毛加上高光並加入彩度高的顏色，使畫面變華麗。

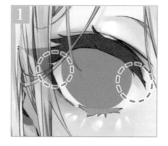

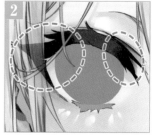

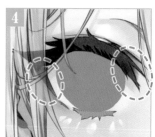

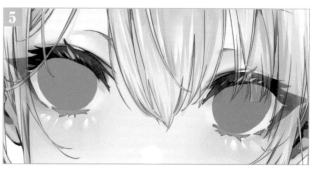

R 166 **G** 169 **B** 186

R 29 **G** 111 **B** 136

❧ 營造眼眸的底色 ────────────────────

1. 模糊眼眸的輪廓。眼睛面積小時，不進行模糊處理看起來會比較清楚，但這次是眼睛的特寫，所以嘗試了模糊處理。請依照狀況決定。

2. 在 1 的圖層剪裁「普通」圖層。在眼眸下方的寬廣範圍加上藍色，輕輕地進行模糊處理。

R 55 **G** 177 **B** 218

✤ 描繪瞳孔

 新建「普通」圖層，使用深色描繪瞳孔和邊緣。

◆ ®0 ©6 ®58

 新建「普通」圖層（不透明度50％），在瞳孔加入淺淺的光。

◆ ®38 ©133 ®146

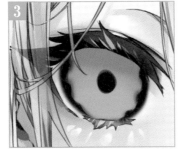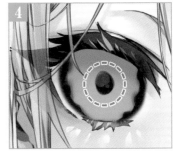

✤ 加上眼皮的陰影、來自下方的光

 新建「陰影」圖層，在眼眶上方加入黑色。這裡不加入黑色也會很可愛，這次是因為想要突顯高光才加入。

 在 的圖層之下新建「普通」圖層（不透明度42％），在眼眶上方輕輕地加上從眼皮落下的陰影。

◆ ®51 ©56 ®135

 新建兩個「普通」圖層。將不透明度分別降低到38％和37％，在眼眶下方疊上淺粉紅色，使用[模糊]表現出發光感。

◆ ®255 ©158 ®180　◇ ®255 ©243 ®255

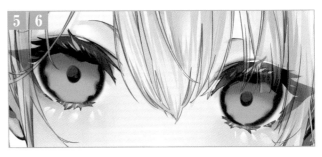

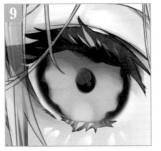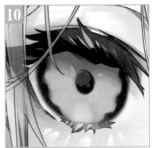

✤ 描繪虹膜周圍

 設定「覆蓋」圖層（不透明度52％），調整色調。

◆ ®23 ©230 ®121　◆ ®29 ©167 ®230

 接著追加「覆蓋」圖層，在瞳孔周圍描繪光。

◆ ®43 ©164 ®148

 再追加一個「覆蓋」圖層（不透明度48％）。使用[鉛筆]描繪宛如虹膜圓圈的部分。

 新建「發光」圖層，表現出虹膜閃閃發光的樣子。

◆ ®0 ©39 ®96　◆ ®0 ©111 ®136

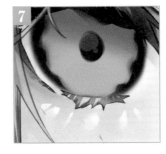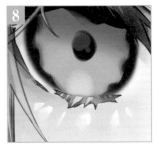

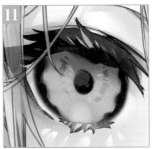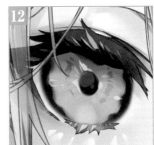

✤ 添加光

13 新建兩個「發光」圖層，在邊緣和眼眸下面加上粉紅色的光並加入藍色的互補色來吸引視線。

 R169 **G**3 **B**87　　 **R**212 **G**4 **B**44

 R220 **G**120 **B**120　　 **R**248 **G**88 **B**162

 R252 **G**138 **B**148　　 **R**255 **G**202 **B**248

14 在線稿圖層之上新建「濾色」圖層。描繪反射的光。

 R86 **G**116 **B**202　　 **R**183 **G**59 **B**97

15 加上高光。這次嘗試加入部分透明。

16 修飾細緻的頭髮便完成。

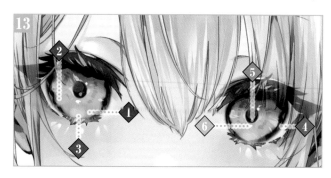

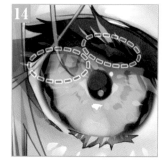

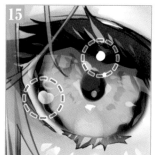

▼「眼眸的上色方法」整體的圖層構造

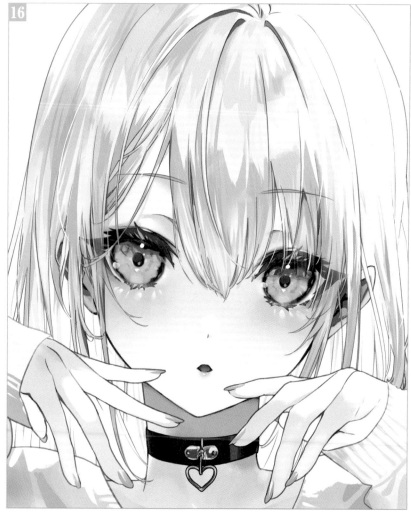

色彩變化

使用色調補償將眼眸資料夾的顏色變更色調,但是直接變更的話,有時圖層也會變成不想要的顏色,這種情況就要一個一個調整色相。

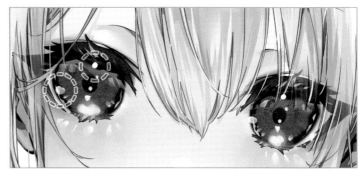

▲這是在眼眸資料夾直接套用色調補償的狀態。

紅色眼眸

作為〈藍色眼眸〉的對照色,試著變更成紅色。
直接反轉後的顏色也不錯,但為了與畫作更加融為一體,將虹膜部分的圖層顏色改為藍色系。

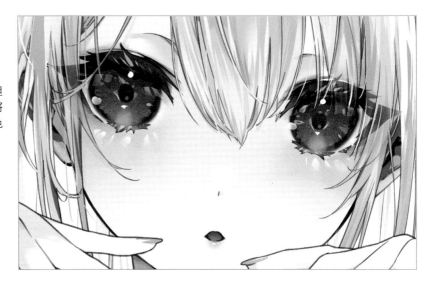

黃色眼眸

什麼都不考慮就隨便改動色相的話,就會產生意想之外的可愛顏色。
這裡再接著描繪出虹膜和光,可能也會有不錯的效果。

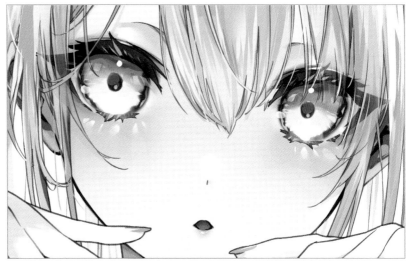

水晶般眼眸的畫法

透明般的淡藍色與深藍色的搭配組合表現出清澈的透明感。
從肌膚反射到眼眸的閃耀反射光，會讓人感受到白色耀眼陽光的存在。

創作者解說 ❖ 目標是畫出帶有水晶般的閃閃發光感，同時又有存在感的眼眸。

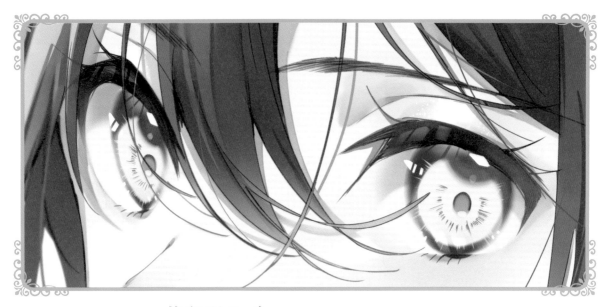

創作者 ❖ 美和野らぐ　　使用軟體 ❖ CLIP STUDIO PAINT

❀ 使用的筆、筆刷

[圓筆] 在草圖或塗上陰影的階段，要暫時填上顏色時會使用這個筆刷。先降低不透明度，再疊塗陰影，可以表現出深邃感。

[粗鉛筆] 描繪線稿時會使用這個筆刷。這是筆觸像鉛筆一樣柔和的筆刷，濃度越接近100%，就越能形成清晰線條。要根據描繪部位變更成最適合的濃度。

[油彩] 塗上陰影時會使用這個筆刷。將顏料量和濃度設為0，就會形成水彩筆般的筆觸。塗出漂亮顏色的訣竅就是要往一個方向延伸塗抹。

❀ 圓筆

❀ 粗鉛筆

❀ 油彩

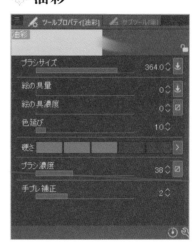

42

❖ 描繪草圖

1. 首先粗略地描繪上色的大草圖,完成插畫會變成眼眸特寫(虛線圈起部分),但草圖和線稿是畫到胸部以上的部分,這是因為要掌握整體的平衡和角色的表情。
2. 以大草圖為基礎,描繪出清稿後的草圖。

❖ 描繪線稿

3. 以草圖為指引,使用 **[粗鉛筆]** 描繪線稿。
 使用 **[油彩]** 調整,讓睫毛和外眼角的線條變平滑,這是因為眼眸占據畫面最大篇幅,線條若很粗糙,就會格外引人側目。

4. 將眼眸塗上底色。眼眸內側部位不使用線稿,而是直接描繪,因此只塗上底色。

 #BCE7E9

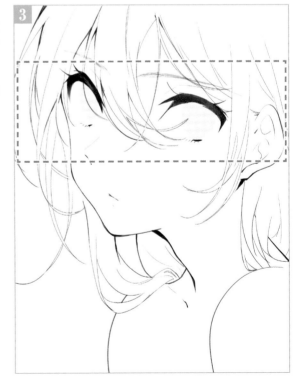

肌膚的畫法

肌膚要意識到透明感再上色，因為要配合透明眼眸的上色狀態。要留意面向畫面來自左方的光，將光與陰影描繪出立體感。

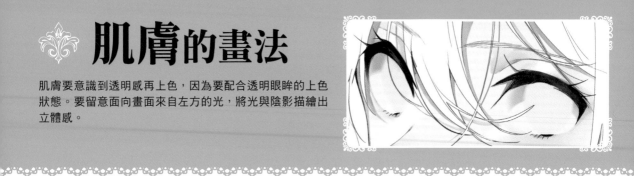

❧ 和肌膚融為一體

1 在塗上底色階段使用混雜了微深紫色的膚色，在加上陰影的過程（**3**）要使用淡藍色疊塗，因為要在肌膚呈現出透明感。

 #F1E7EA

2 疊上「線性加深」圖層，使用 **[噴槍（較強）]** 在眼眸周圍添加臉頰的紅色調。在下睫毛周圍投下深色的紅色調，就能強調眼睛。

3 一樣疊上「線性加深」圖層，以粉紅色系的顏色粗略地描繪出陰影。在同一個圖層上疊塗淡藍色，再以 **[油彩]** 使其融為一體，在肌膚產生透明感。

4 接著疊上「線性加深」圖層，描繪眼白的陰影（右下圖虛線圈起部分）。

5 疊上「相加（發光）」圖層，使用 **[圓筆]** 粗略地描繪高光。描繪一次高光後，要使用降低不透明度的 **[橡皮擦]** 進行模糊處理。這樣肌膚就會產生立體感，畫面的對比也會增強，插畫會更鮮明。

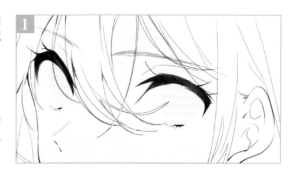

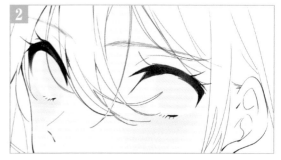

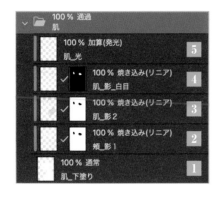

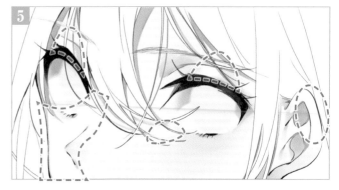

眼眸的畫法

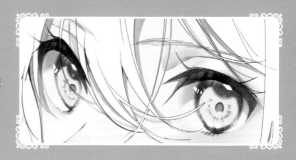

眼眸要消除線稿，只以上色來表現。意識到眼眸是個球體，描繪出立體感。使用[橡皮擦]進行模糊處理、削減，做出調整。

在眼眸塗上膚色呈現出透明感

[1] 以滴管吸取肌膚紅色調部分的顏色，再使用[噴槍（較強）]噴灑於眼眸下方。眼眸便和周圍融為一體，形成柔和印象。

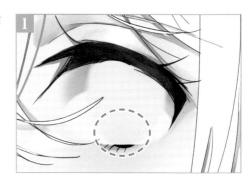

描繪陰影

[2] 陰影要設定一個「線性加深」圖層來描繪。

首先以藍色將上眼皮落下的陰影和眼眸邊緣上色 2-1 。眼眸邊緣使用比平常還要淺的顏色，這樣比較能表現出球體般的感覺，使用[圓筆]模糊落下的陰影和邊緣 2-2 。
疊塗深色，營造出深邃感 2-3 。使用[油彩]將陰影內側塗淺，外側塗深，使顏色融為一體 2-4 。
瞳孔邊緣使用[橡皮擦]調整形狀。
使用[圓筆]以細線條畫出虹膜 2-5 。

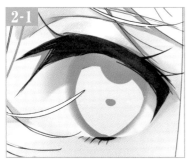

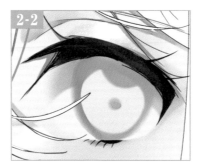

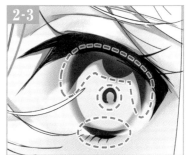

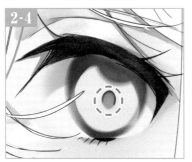

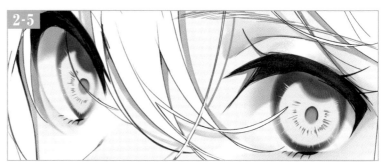

❁ 變更線稿顏色

3 4 為了變更線稿顏色，新建「普通」圖層，在線稿圖層進行剪裁，在接近外眼角和內眼角的部分加上紅色調，和肌膚融為一體後，就能緩和印象。

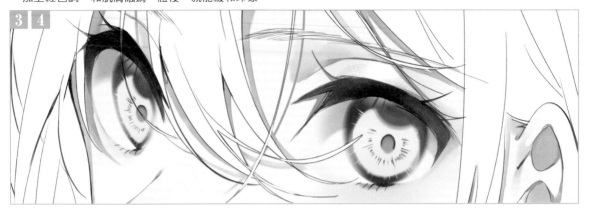

❁ 描繪光

5 新建「相加（發光）」圖層，在眼眸描繪來自上睫毛的反射光。首先使用**[圓筆]**描繪高光，之後再以降低不透明度的**[橡皮擦]**進行模糊處理。

6 在線稿圖層之上追加著「相加（發光）」圖層，在睫毛描繪高光。使用降低不透明度的**[橡皮擦]**模糊之前以**[圓筆]**描繪的高光，透明感會更加增強，眼眸周圍看起來會閃閃發亮。

7 設定「相加（發光）」圖層，描繪虹膜和高光。

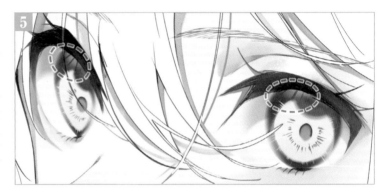

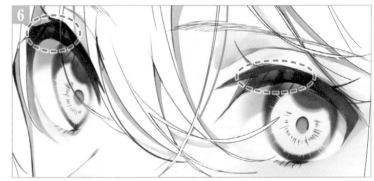

point

高光的顏色

在瞳孔下方加入明亮的淡藍色高光。瞳孔下的眼眸下方會因為反射光變成混雜粉紅色的膚色。因此明亮的淡藍色會變成重點設計，突顯出瞳孔。在深藍色的眼眸上方也同樣描繪出粉紅色的高光。

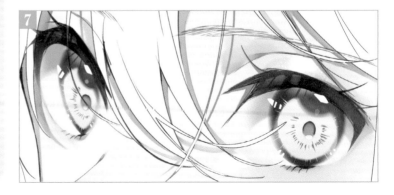

✿ 在眼白加入反射光

8 設定「相加（發光）」圖層，在眼白描繪來自下方的反射光。一邊意識「眼眸是個球體」，一邊使用降低不透明度的[橡皮擦]刪除乾淨。

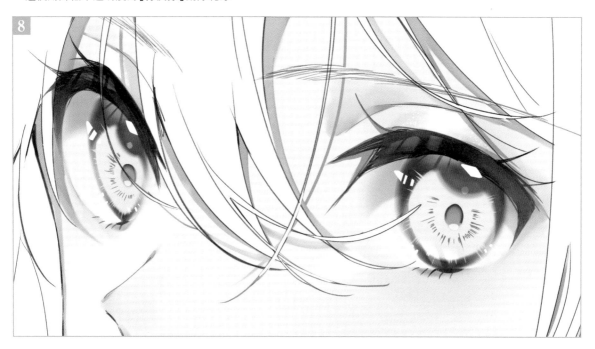

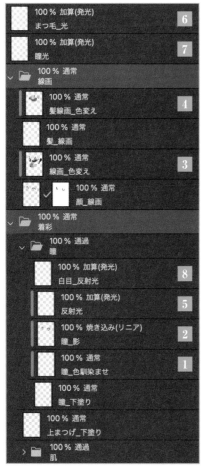

point　油彩的使用感

如同筆刷設定（→P42）所解說的，[油彩]的用法就像水彩筆一樣。只用這種筆刷無法進行上色，頂多就是用來延伸上色部分、使上色部分融為一體。

使用時要往一個方向延伸，使顏色融合。因此就能塗抹出顏色均勻、漂亮的漸層陰影。

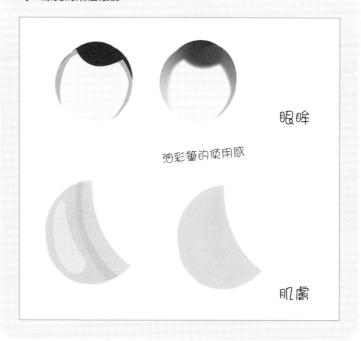

眼眸

油彩筆的使用感

肌膚

頭髮的畫法

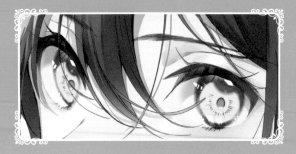

若肌膚、頭髮的彩度低，高彩度的眼眸就會很顯眼。線稿顏色和底色使用「接近肌膚的顏色」，這樣在整體畫面就會呈現出一致感和透明感。

❧ 塗上底色

1 使用彩度低的紫色塗上底色。因為要和膚色搭配（→P44）。

◆ #847981

2 使用滴管從肌膚紅色調部分吸取顏色，以**[噴槍（較強）]**塗抹接觸肌膚的部分、光線照射的部分。髮色會和肌膚融為一體，呈現出透明感。

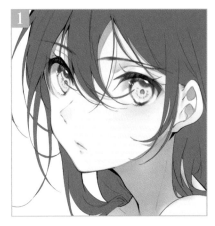

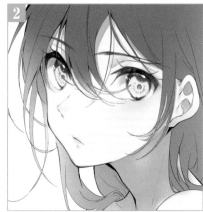

❧ 描繪頭髮

3 疊上「線性加深」圖層，描繪陰影。首先要在光線照射後顏色變淺的部分、光線未照射的陰影部分粗略地投下陰影，之後在同一個圖層上描繪細緻的陰影，留意頭髮流向再使用深色描繪，最後使用**[油彩]**讓陰影融為一體，呈現出立體感。

4 設定「相加（發光）」圖層粗略地描繪光。描繪出來的高光和目前為止的作業一樣，使用降低不透明度的**[橡皮擦]**進行模糊處理，使其融為一體。

5 觀察整體平衡，從線稿圖層上面描繪頭髮。

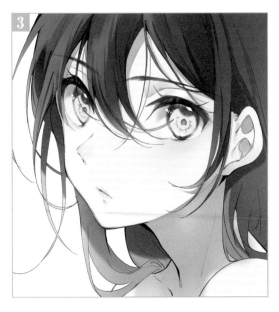

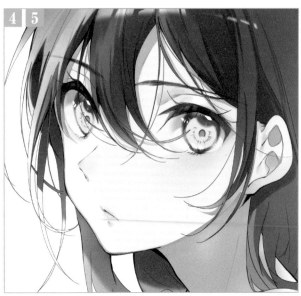

 # 最後潤飾

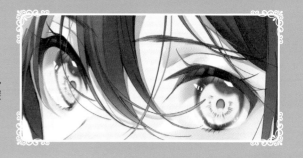

套用各種色調補償圖層，在整體畫面呈現一致感。營造色差效果，讓畫面保留餘韻，並使用「高斯模糊」呈現出深邃感。

❀ 色調補償

合併全部圖層再複製。在複製的圖層套用新色調補償圖層的「亮度・對比」、「色階補償」、「色相・彩度・明度」和「色彩平衡」。各個色調補償效果如下圖一樣進行調整。

❀ 亮度・對比

❀ 色階補償

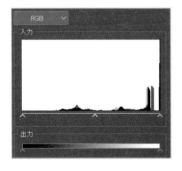

❀ 色相・彩度・明度

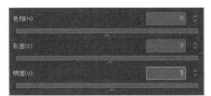

❀ 色彩平衡

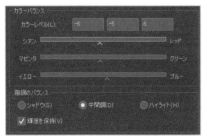

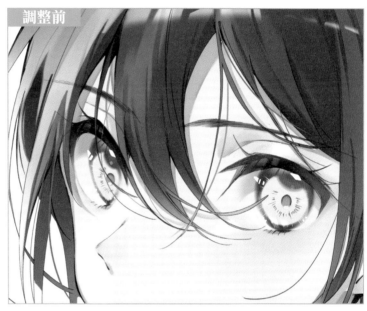

調整前

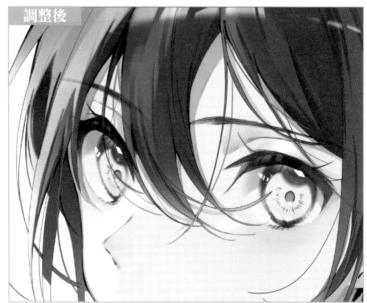

調整後

❖營造色差效果

1️⃣ 複製三個已套用色調補償的圖層。在複製的三個圖層之上，各自追加「色彩增值」圖層，分別以紅色、藍色和綠色將追加的「色彩增值」圖層填滿顏色。

2️⃣ 將填滿顏色的「色彩增值」圖層分別與其下的圖層合併，之後將疊在上面的兩個圖層的混合模式變更成「相加（發光）」。

3️⃣ 使用[移動圖層]工具將各個圖層稍微錯開，就能表現出色差效果。

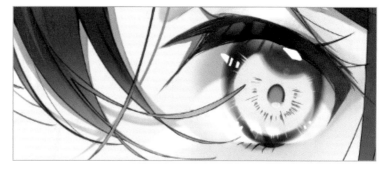

❖ **應用色差效果前**

❖ **應用色差效果後**

4️⃣ 合併色差圖層和顏色調整後的圖層。複製合併的圖層，將「高斯模糊」的模糊範圍設定為「9.15」再套用。

5️⃣ 將模糊過的圖層疊在顏色調整後的圖層之下。使用[橡皮擦]刪除顏色調整後的圖層中形成人物輪廓的部分，呈現出深邃感便完成。

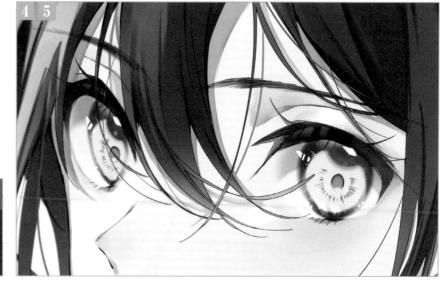

色彩變化

色彩變化可以利用變更「新色調補償圖層」（色相・彩度・明度）來製作。

 ## 藍紫色眼眸

將基準的色相變更為「＋57」，彩度和明度
的數值未變更。
深藍紫色眼眸在透明紫色肌膚中非常協調，會
形成更有成熟味的氛圍。

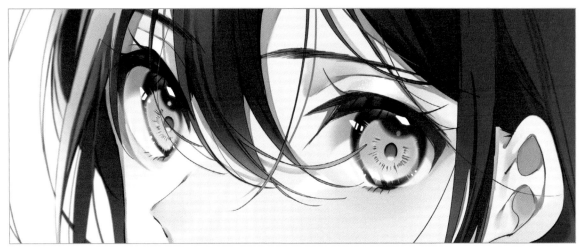

黃綠色眼眸

將基準的色相變更為「－73」，彩度變更為
「＋9」，明度變更為「＋16」。
將眼眸畫成黃綠色，就會變成氣色良好的印
象。

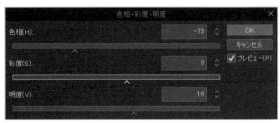

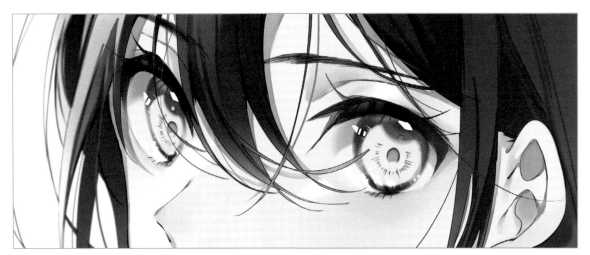

帥氣眼眸的畫法

這是連眼睛黏膜都確實描繪出來，接近真實的細長清秀眼睛，眼眸顏色是彩度高的藍色。
和眼睛形狀緊密結合，給人帶來帥氣又聰明的印象，睫毛頂點的鮮明高光美麗又引人注目。

創作者解說 ❀ 注意到眼睛的對比，描繪成擁有令人深陷其中的光芒的眼睛。

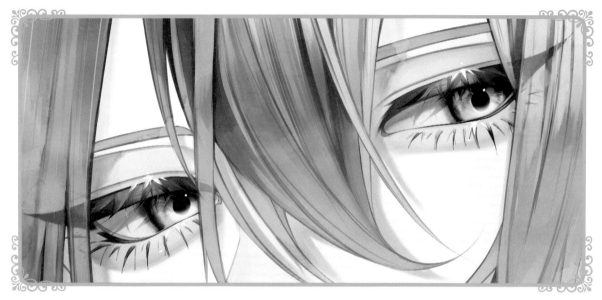

創作者 ✦ **舞**　　使用軟體 ✦ CLIP STUDIO PAINT

❀ 使用的筆、筆刷 ──────────────────────────────

有記載 Content ID 的筆刷是本書刊載時已在 CLIP STUDIO PAINT 公開的筆刷。輸入記載的 ID，就能連結到該筆刷的公開頁面。

[常用筆刷] 這個筆刷會在各種階段使用。主要使用於讓顏色稍微融為一體，同時想要在描線的頭尾確實施加強弱變化的情況。
[柔和筆刷] 主要使用於想要呈現柔和上色效果的情況。
[濃水彩] 主要使用於以上述筆刷上色後，接著調整輪廓的情況。
[其他筆刷＋]（Content ID：1800628）這是主要使用於線稿的筆刷。

❀ 常用筆刷

❀ 柔和筆刷

❀ 濃水彩

❀ 其他筆刷＋

草圖～線稿

使用不透明度較低的筆刷描繪草圖，為了之後容易描繪線稿，要選擇較淺的顏色。描繪線稿時，將草圖圖層的不透明度降低到10～20％。

描繪線稿

將草圖圖層的不透明度降低到10％，使用[**其他筆刷＋**]描繪線稿。為了活用線稿，下睫毛要和其他圖層分開描繪，之後整體會填滿顏色，所以簡單描繪即可。

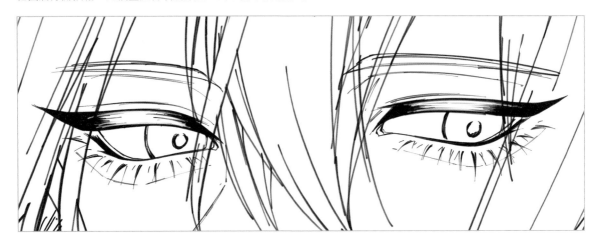

塗上底色

1 在線稿圖層之下新建圖層，使用灰色將人物的輪廓填滿顏色。

2 製作新資料夾，在 1 的圖層進行剪裁。

3 在 2 的資料夾中新建圖層，分成肌膚、眼白、黏膜、眼睛、睫毛和頭髮這六個圖層，再塗上底色。黏膜圖層要在眼白的圖層進行剪裁。

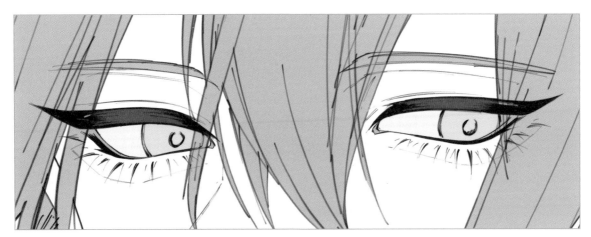

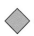 #FCF3EC　　 #B9B5B4　　 #6F5F60　　 #ECE3DE　　 #E8A9A2　　◇ #84E6E5

肌膚的畫法

作為合併圖層前的準備階段，在肌膚塗上大略的陰影色。
疊上將混合模式設定成「色彩增值」和「濾色」的圖層，
表現出肌膚的氣色感。

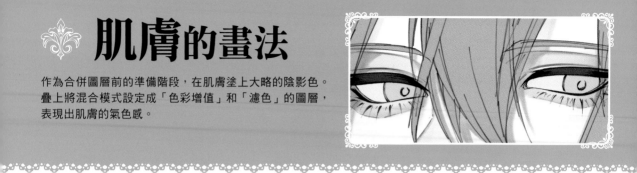

❖ 描繪臥蠶和臉頰

1 新建「色彩增值」圖層，在肌膚的塗上底色圖層進行剪裁。使用[噴槍（柔軟）]在臉頰加上
　薄薄一層的顏色。

2 在「色彩增值」圖層使用[柔和筆刷]在臥蠶、眼皮和鼻子上色。塗上深色後，要留意立體感，
　使用淺色加入相同的模糊效果，使其融為一體。

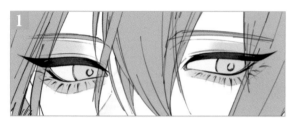
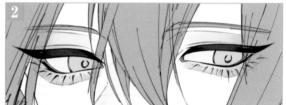

❖ 加上陰影

3 新建「色彩增值」圖層，使
　用[柔和筆刷]畫出落在臉
　部的陰影。

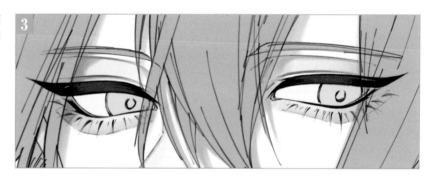

❖ 加上高光

4 新建「濾色」圖層並剪裁。要留意來自左上方的光源，在眉毛上方和鼻子加上高光，使用較
　弱的筆觸在陰影和肌膚的邊界塗上明亮顏色，這樣就能表現肌膚氣色的反射。

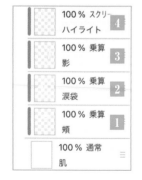

	100 % スクリー	4
	ハイライト	
	100 % 乗算	3
	影	
	100 % 乗算	2
	涙袋	
	100 % 乗算	1
	頬	
	100 % 通常	
	肌	

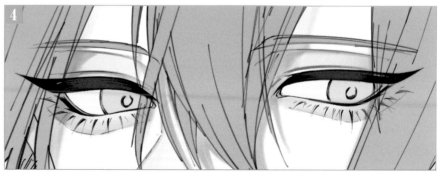

眼眸的畫法

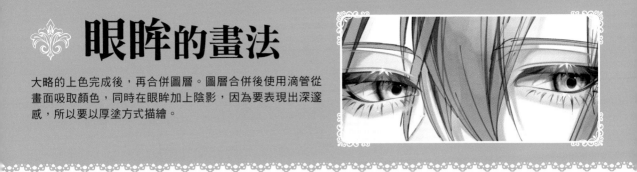

大略的上色完成後，再合併圖層。圖層合併後使用滴管從畫面吸取顏色，同時在眼眸加上陰影，因為要表現出深邃感，所以要以厚塗方式描繪。

❀ 在眼白加上陰影

1 在眼白的塗上底色圖層剪裁「色彩增值」圖層。使用[**柔和筆刷**]加上模糊的陰影。

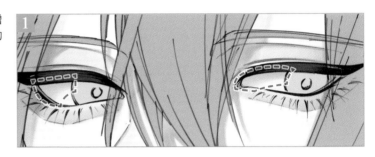

❀ 在眼眸加上陰影

2 在眼睛的塗上底色圖層剪裁「加深顏色」圖層，使用[**柔和筆刷**]在眼眸上方塗上顏色。

3 新建「色彩增值」圖層，使用[**柔和筆刷**]在瞳孔、眼眸上方、眼眸輪廓附近塗上顏色。
在同一個圖層使用深色在比剛才還要外側的地方塗上顏色。
使用[**常用筆刷**]描繪虹膜的紋路。

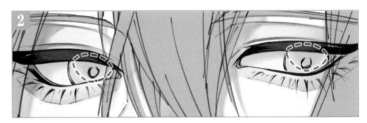

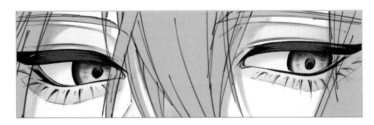

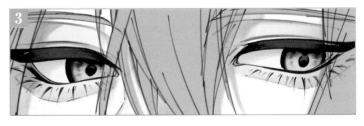

✤ 在眼眸添加顏色

4 新建「覆蓋」圖層，使用[噴槍（柔軟）]在眼眸下方上色，調整顏色。

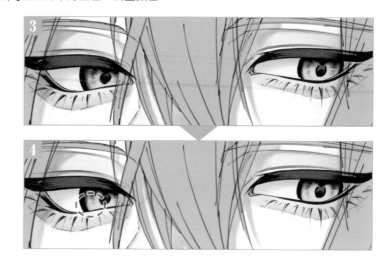

✤ 頭髮上色

1 在頭髮的塗上底色圖層剪裁「濾色」圖層。使用[柔和筆刷]大略地加上光。
2 新建「色彩增值」圖層，在高光的上下大略地加上陰影。
3 使用[常用筆刷]並以比先前還要深的顏色加上清晰的陰影。

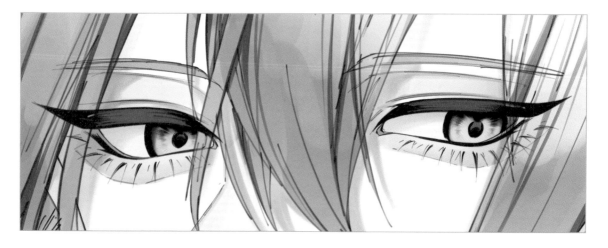

✤ 合併圖層

合併前的作業到此為止。完成肌膚至頭髮的大略上色後，要合併下睫毛線稿之外的圖層。之後的作業要以厚塗方式在合併後的圖層進行。

▼合併前的圖層構造。

▼合併後的圖層構造。

❦ 修飾眼眸附近的肌膚

1. 將臥蠶和眼皮上色。以滴管吸取附近的顏色，使用 [柔和筆刷] 像要隱藏線稿一樣進行疊塗，此時臥蠶下方要以柔和筆觸上色，使其模糊不清。

2. 使用 [常用筆刷] 並以比附近還要深的紅色調顏色在雙眼皮和眼皮描繪線條。

3. 調整眼白部分。

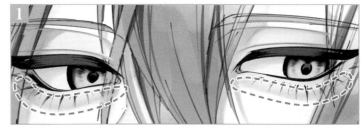

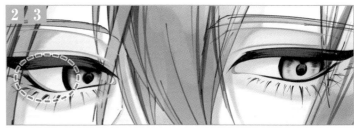

❦ 修飾眼眸

1. 以滴管吸取附近的顏色，使用 [柔和筆刷] 像要隱藏線稿一樣將瞳孔上色。先前大略上色的部分也要使用滴管吸取顏色與顏色之間的邊界，上色讓其融為一體。

2. 以滴管吸取眼眸輪廓部分最深的顏色，像要隱藏線稿一樣上色。

3. 以滴管分別吸取眼白側邊界和眼眸側邊界的顏色，朝內側輕輕上色，使顏色融為一體，產生模糊效果。

4. 選擇紅色調的顏色，在眼眸和眼白的邊界輕柔地塗上顏色。

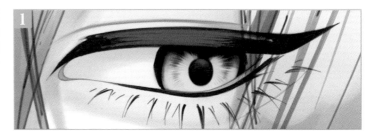

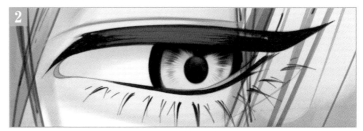

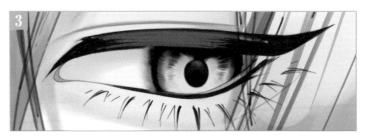

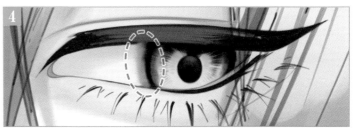

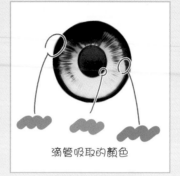
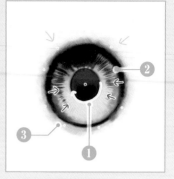
❖ 加上陰影和反射光

1 新建「色彩增值」圖層。使用 **[柔和筆刷]** 描繪大片陰影，再使用 **[常用筆刷]** 描繪睫毛陰影。在邊界一樣使用 **[柔和筆刷]** 輕柔地塗上紅色調的顏色。

2 新建「濾色」圖層，使用 **[柔和筆刷]** 在眼眸加上反射光。

3 將 **[常用筆刷]** 設定成透明色，削減籠罩在睫毛上的反射光，無法使用透明色時，也可以利用能在描線的頭尾自然施加強弱變化的 **[橡皮擦]**，之後再合併所有圖層。

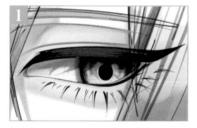
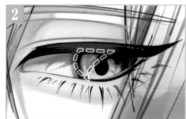
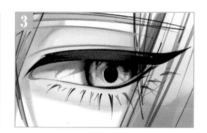

❖ 修飾睫毛

1 以滴管吸取睫毛的顏色，使用 **[深色水彩]** 描繪，調整原本的線稿。外眼角要吸取深色，內眼角要吸取明亮的顏色，此時也要調整下睫毛，使其和畫作融為一體。

2 在睫毛的中心塗上和髮色相同的顏色，反覆進行滴管吸取和上色的動作，就能使顏色順利融為一體。

3 使用 **[常用筆刷]** 描繪蓋在眼睛上的上睫毛。以和外眼角相同的顏色描繪後，吸取附近的顏色再疊塗。

4 新建「相加（發光）」圖層。使用 **[G筆]** 分別在上睫毛、眼眸、下睫毛加上鮮明的高光，接著在上睫毛和眼眸的邊界、眼眸和黏膜的邊界加入微弱高光。

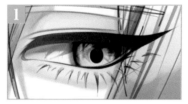
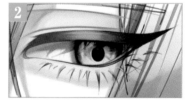
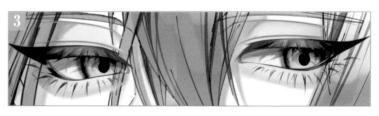
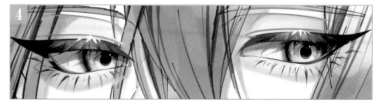

最後潤飾

以厚塗方式針對肌膚和頭髮的上色進行最後潤飾。描繪完成後，疊上各種色調補償圖層，這樣就能給畫面帶來一致感。

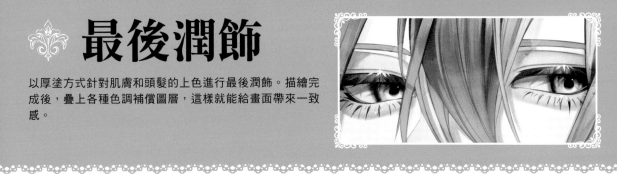

肌膚的最後潤飾

以滴管吸取膚色，使用[**柔和筆刷**]像要隱藏線稿粗糙部分一樣，照著線條填滿顏色。
使用[**深色水彩**]並以比先前還要深的紅色調顏色描繪輪廓線。

頭髮的最後潤飾

1 和肌膚一樣，以滴管吸取髮色，一邊使用[**常用筆刷**]調整線稿的粗細，一邊填滿顏色。此時覆蓋頭髮的睫毛部分要保留下來，不要將顏色蓋掉，睫毛也一樣要上色。

2 以滴管吸取顏色，同時調整頭髮整體，順著頭髮流向去上色。

3 在合併圖層之上新建「普通」圖層，以滴管吸取睫毛附近的髮色，使用[**柔和筆刷**]將與頭髮重疊的睫毛填滿顏色。
將圖層的不透明度設定為70%，再和原本的圖層合併。這樣就能表現出透過頭髮看到的睫毛。

4 選擇較紅的茶色，在「線稿中填滿顏色的肌膚」和「覆蓋在肌膚上的頭髮」的部分描繪輪廓線。使用的筆刷是[**深色水彩**]，選擇較紅的顏色描繪，接近肌膚部分的輪廓線就不會太突出，邊界會更有變化感。

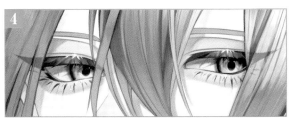

❖ 套用補償效果進行最後潤飾

1 為了姿勢上的構圖，將臉設定為傾斜角度。配置從 CLIP STUDIO ASSETS 下載的水彩紋理，調整角度和尺寸。將混合模式設定為「覆蓋」，再將不透明度調整成 25%。

2 選擇新色調補償圖層（漸層對應），進行以下的調整。混合模式設定成「覆蓋」，不透明度調整成 20%。

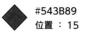

◆ #543B89
位置：15

◆ #4071AB
位置：31

◆ #53A5C4
位置：51

◇ #98D1D0
位置：67

◇ #FFD3D8
位置：83

◇ #FFFCEB
位置：97

3 選擇新色調補償圖層（色調曲線），如下圖一樣調整，混合模式設定成「覆蓋」。
這個圖層的圖層蒙版要先全部刪除一次，只在想要加強對比的區域使用 **[噴槍（柔軟）]** 在蒙版內描繪。色調不會反映在蒙版內，所以只要不是使用透明色或 **[橡皮擦]**，使用任何顏色都沒問題。

4 新建「覆蓋」圖層，使用 **[噴槍（柔軟）]** 將眼眸顏色變明亮。

5 在合併後的圖層之上新建「色彩增值」圖層（不透明度 56%），塗上淺藍色便完成。

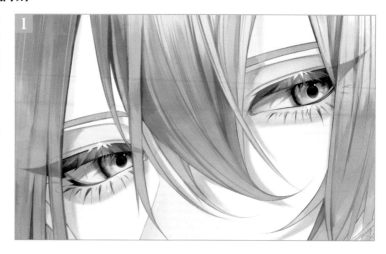

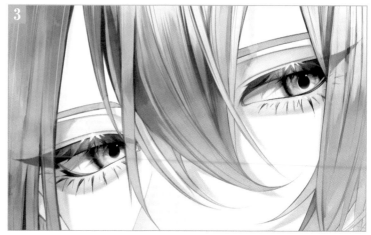

	100 % オーバーレ	色調整	4
	✓	100 % トーン	3
	✓	20 % グラデー	2
	25 % オーパ [S_wc]水彩テクスチャ		1
	100 % 加算(発光) ハイライト		
	56 % 乗算 色調整		5
	100 % 通常 統合後		

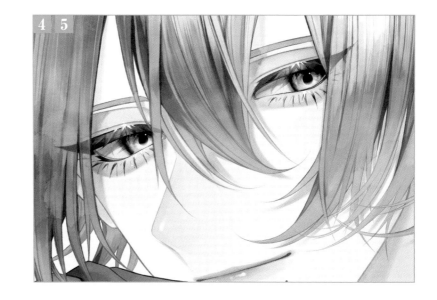

色彩變化

在所有圖層之上新建混合模式設定為「顏色」的圖層。
下面圖層的明度維持原樣，顏色圖層的彩度和色相會反映出來，選擇想要上色的顏色塗色。

紅色眼眸

這是和原本插畫〈藍色眼眸〉作
為對照的暖色紅色眼眸。
如果是對比較強的眼眸，就會展
現出令人深陷其中的強大力量。

▲這是設為「普通」圖層顯示出來的狀態。

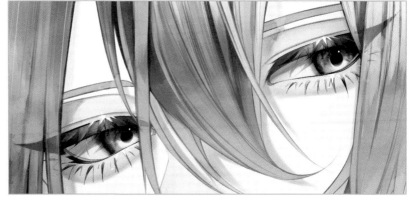

黃色眼眸

這是橙色、黃色和綠色等接近
自然色調的眼眸。
會形成比紅色還要沉穩且親切
的眼眸。

▲這是設為「普通」圖層顯示出來的狀態。

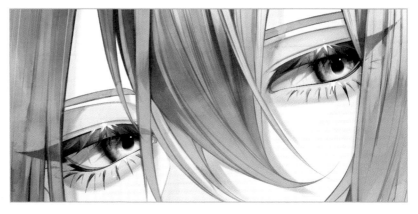

水面般眼眸的畫法

這是以樸素但穩重的藍色漸層呈現活潑感的眼眸。
宛如在平穩水面下流淌的水流起伏一樣，清爽的色調給人帶來意志堅強的印象。

創作者解說 ❀ 描繪了帶有透明感的眼眸。

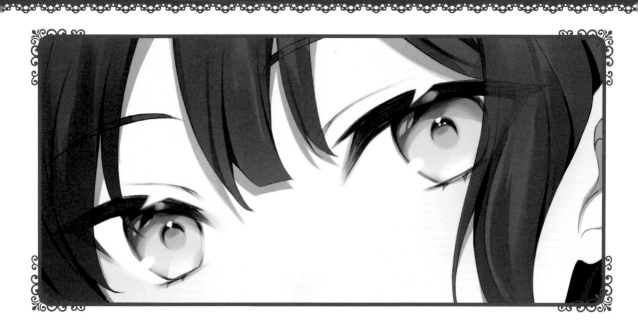

創作者 ❖ Aちき　　使用軟體 ❖ SAI 2

❦ 使用的筆、筆刷

[**畫筆**]這是比[**鉛筆**]還要柔和，比[**水彩筆**]還要硬的筆刷。除了上色之外，描繪線稿時也會使用這個筆刷。

[**水彩筆**]上色時要模糊以[**畫筆**]塗抹的部分時，會使用這個筆刷。

❦ 畫筆

❦ 水彩筆

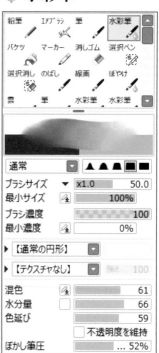

❖ 描繪草圖

1 若將草圖描繪得很細緻，插畫形象就會固定下來，有時會對這個形象和實際插畫完稿的差異感到困惑。因此特地粗略地描繪草圖，構圖上設計成傾斜角度觀看的臉部，稍微加上透視，就能在眼眸表現出立體感，突顯眼眸，也襯托出角色的可愛。

2 在草圖圖層之上新建「普通」圖層，以草圖為指引描繪線稿。線稿每個部位都要區分圖層，因為這樣之後較容易修改。這次分成眼眸和眼眸以外的部分。

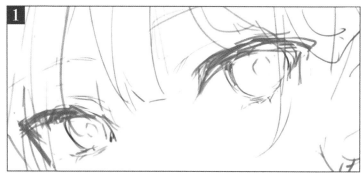

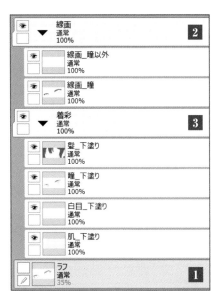

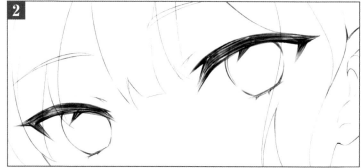

❖ 塗上底色

3 分成肌膚、眼白、眼眸和頭髮這四個圖層，每個部位都使用[油漆桶工具]塗上底色。

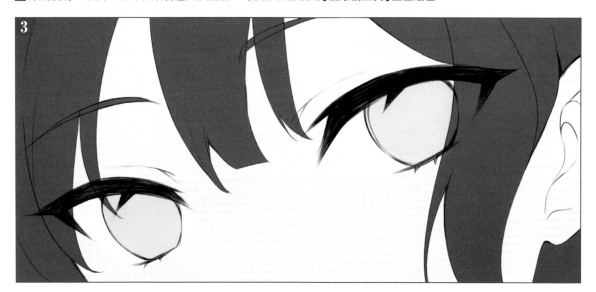

 R253 **G**236 **B**227　◆ **R**113 **G**110 **B**122　 **R**242 **G**241 **B**248　 **R**187 **G**217 **B**242

 # 肌膚的畫法

肌膚上色要呈現出動畫上色般的簡單著色，因為要突顯眼睛。整體使用彩度低的顏色來統一。

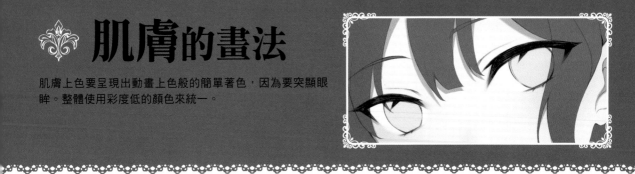

❀ 加上陰影

1 新建「色彩增值」圖層，在肌膚的塗上底色圖層進行剪裁。使用[**畫筆**]塗上從頭髮落下的陰影。

 ℝ212 🄶181 🄱184

2 新建「普通」圖層（不透明度35%），在肌膚的陰影疊上彩度低的藍色。

 ℝ186 🄶197 🄱205

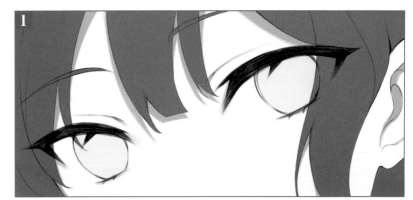

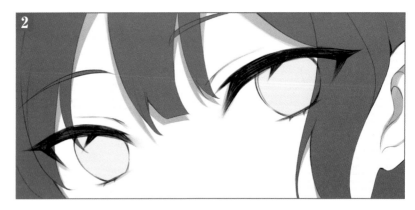

❀ 在肌膚添加紅色調

3 新建「色彩增值」圖層。 使用[**噴槍**]在臉頰、 鼻子和外眼角加上紅色調。

 ℝ255 🄶201 🄱205

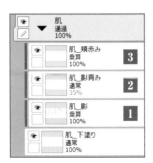

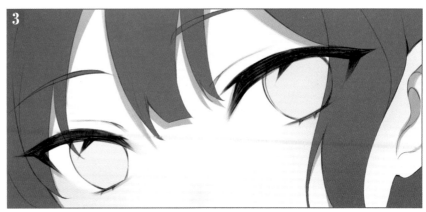

眼眸的畫法

上色時以帶有透明感的眼眸為目標,使用不透明度低的圖層和「覆蓋」圖層,就能表現出透明感。

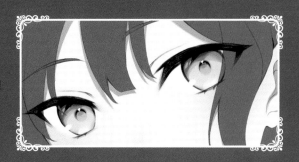

加上陰影

1 新建「色彩增值」圖層。使用[**畫筆**]並以淺藍灰色塗上瞳孔和眼睛上的陰影。

2 再新建一個「色彩增值」圖層,像要包圍瞳孔上方和眼睛邊緣一樣,使用深色加上陰影。

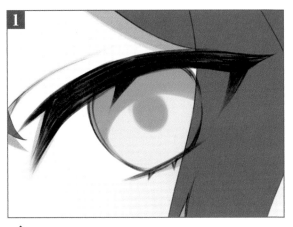

● **R** 152 **G** 183 **B** 207

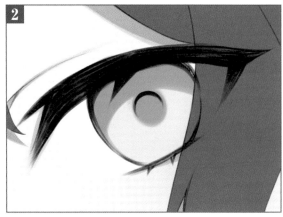

● **R** 4 **G** 43 **B** 75

調整色調

3 新建「普通」圖層,描繪來自肌膚的反射。以滴管吸取膚色,在眼眸下方加入反射,使用的筆刷是[**畫筆**]。

4 新建「覆蓋」圖層。為了讓睫毛部分顏色最深,以[**噴槍**]套用漸層效果直到眼眸中央部位,使用深藍色如右圖一樣上色。

▼這是只顯示眼眸塗上底色圖層和**1**的圖層的狀態。

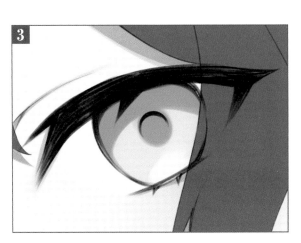

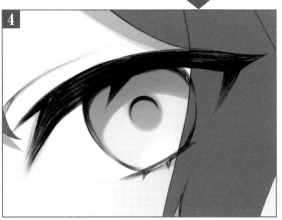

 新建「普通」圖層（不透明
度59%），使用彩度比底
色還要高的顏色將瞳孔上
色。塗上顏色來打破至今上
色的眼眸的對比。

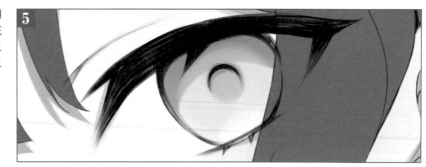

◇ R154 G205 B239

修飾陰影，加入反射光

6 新建「覆蓋」圖層。在瞳孔上方、眼眸上方使用深藍色加上陰影，筆刷要使用**[畫筆]**。
7 新建「普通」圖層（不透明度61%），在眼眸上方的陰暗部分加入反射光，筆刷要使用**[筆]**。
8 在線稿圖層之上新建「普通」圖層，使用以滴管從眼白吸取的顏色，在眼眸加上高光。以藍色
和白色構成大部分的眼眸顏色，營造出閃耀、宛如水面般的眼眸。

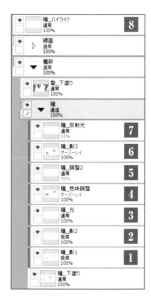

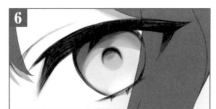

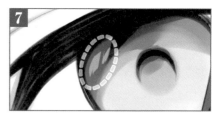

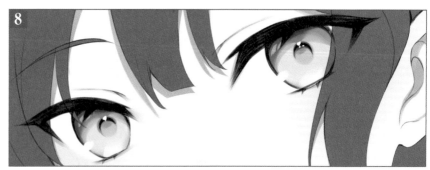

point 描繪眼眸的反射

描繪出反射就能提高眼眸的資訊量。下方插畫是描繪較多反射的眼眸，A插畫是以夏天為形象描繪出積雨
雲，B插畫是以春天為形象描繪出櫻花。終究只是反射而已，不要連細節都過度描繪，會看起來比較自然。
反射的一部分在描繪完後要以噴槍等工具進行模糊處理，因為要讓眼眸和反射融為一體。

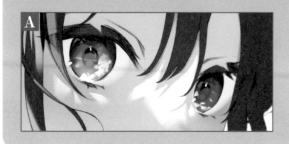

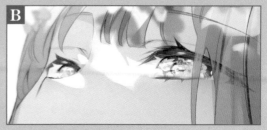

頭髮的畫法

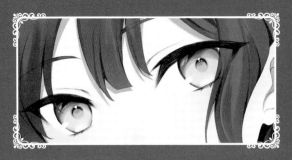

頭髮的陰影大略分為「變暗的部分」與「髮束和髮束之間的細緻部分」這兩種。使用混合模式的「色彩增值」，活用底色的顏色描繪陰影，在髮尾加上肌膚的陰影色，就能讓肌膚和頭髮的邊界融為一體。

加上陰影

1 新建「色彩增值」圖層，在頭髮的塗上底色圖層進行剪裁。使用**[畫筆]**並以分開髮束的感覺描繪出細緻的深色陰影。

2 新建「色彩增值」圖層（不透明度56％），使用**[畫筆]**加上淺色且大片的陰影。

◆ **R**58 **G**60 **B**85

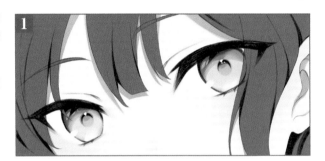

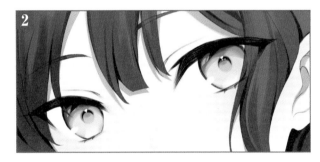

和肌膚融為一體

3 新建「普通」圖層（不透明度55％），使用**[噴槍]**在接近肌膚的部分塗上彩度比肌膚陰影還要高的深色。

◆ **R**204 **G**143 **B**137

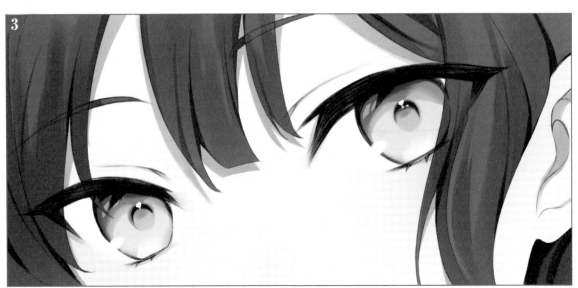

最後潤飾

在最後潤飾的階段，主要是調整睫毛，要加上光、調整透明感，和其他部位融為一體。最後設定「覆蓋」圖層調整色調便完成。

調整睫毛

1 2

在眼眸的線稿圖層和眼眸的塗上底色圖層各自剪裁「普通」圖層，睫毛內眼角部分的黑色會很顯眼，使用[**噴槍**]在這個部分加上肌膚的陰影色，因為要去除黑色，使顏色融為一體。

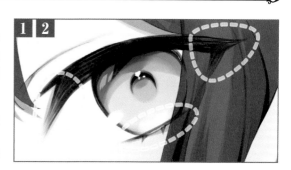

3 在眼眸的線稿圖層之上新建「普通」圖層，以滴管吸取膚色，使用[**畫筆**]從睫毛上修飾已變形的睫毛。
接著以滴管吸取眼白的顏色，使用[**畫筆**]照著眼眸邊緣淺淺地描繪，再以[**水彩筆**]稍微模糊輪廓。

4 在修飾接毛的圖層（**3**）之下新建「普通」圖層，使用比眼眸底色還要深且彩度低的顏色照著睫毛形狀描繪。
另外使用眼眸的底色（**#BDDFFF**）在睫毛加上高光，使用的筆刷是[**畫筆**]。

5 在線稿資料夾之上新建「普通」圖層（不透明度84%），以滴管吸取髮色，使用[**畫筆**]照著眼睛和頭髮重疊的部分輕輕描繪，頭髮看起來覆蓋在眼睛上，呈現出透明感。

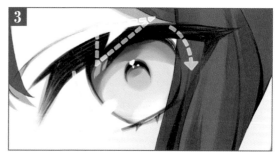

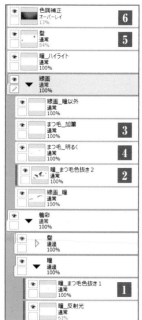

◆ **R**40 **G**64 **B**88

◇ **R**187 **G**217 **B**242

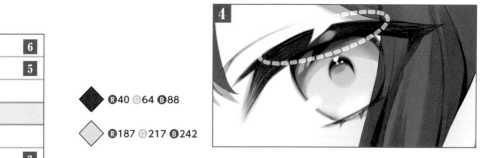

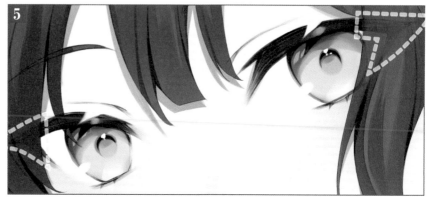

6 設定「覆蓋」圖層（不透明度13%）調整身體的色調，如下圖一樣塗上顏色便完成。

▼這是將漸層設為「普通」圖層（不透明度100%）顯示出來的狀態。

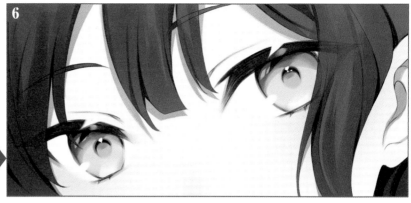

色彩變化

在眼眸的上色圖層中，將描繪來自肌膚的反射光的圖層（→P65）和睫毛上色圖層（→P68）之外的圖層彙整在一個資料夾中。從資料夾的設定變更色相的數值，製作顏色差分版本。

紫色眼眸

像紫色一樣且彩度低的冷色系顏色稱為「沉靜色」，會給觀看者帶來冷靜且沉穩的印象。

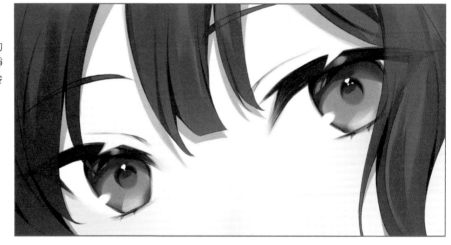

粉紅色眼眸

像粉紅色一樣且明度高的暖色系顏色稱為「前進色」。眼眸凸出來，看起來在更近的地方，會給人活潑且看起來很可愛的印象。

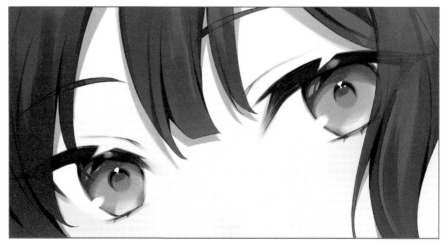

游移不定眼眸的畫法

這是透過游移邊緣的表現令人覺得非常有魅力的眼眸。立體化的睫毛描繪、倒三角形的高光，以及水潤光線的描繪，產生宛如深沉水底般又帶有深淺層次的透明感，也因此誕生了獨一無二的眼眸描繪之作。

創作者解説 ❖ 描繪了不知不覺就會令人深陷其中的眼眸。

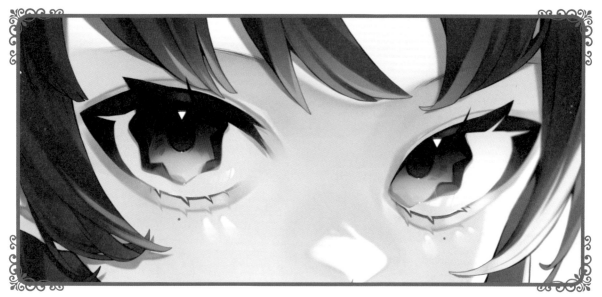

創作者 ❖ **河童豆**　　使用軟體 ❖ CLIP STUDIO PAINT

❖ 使用的筆、筆刷

[線稿筆]這是主要使用於線稿的筆刷。選擇稍微不光滑的紋理，設定成能夠呈現出手繪般的質感。

[水分較多] 這是在 CLIP STUDIO ASSETS 下載的筆刷，質感和描繪感覺都是自己喜好的種類，所以經常使用，上色大致上都使用這個筆刷。

❖ 線稿筆

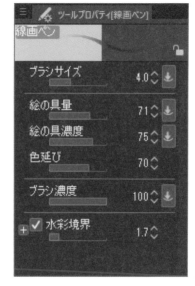

❖ 水分較多

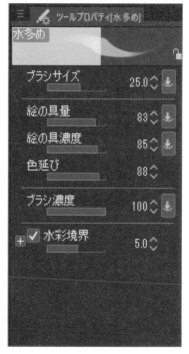

❋ 描繪草圖

1 首先描繪草圖。

分成輪廓、臉部（眼眸、眉毛、鼻子）、頭髮這三個圖層，再開始描繪草圖。反覆修正直到可以接受的程度，再決定線條，因為要在這個階段準確掌握插畫的完成形象。

先透過「圖層屬性」的「圖層顏色」變更顏色。描繪線稿時就不會猶豫不決。

草稿描繪完成後，將不透明度降低到26％，因為這樣描繪線稿時會比較容易。

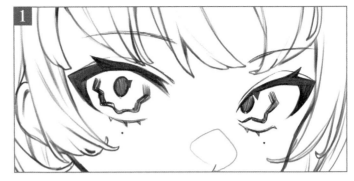

❋ 描繪線稿

2 在草圖圖層上新建三個線稿用的「普通」圖層（頭髮、臉部、輪廓），以草圖為指引，使用**[線稿筆]**描繪線稿。

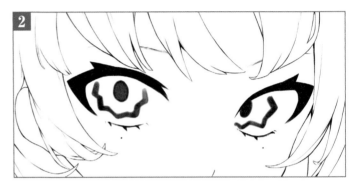

❋ 塗上底色

3 在線稿之下新建「普通」圖層，以彩度高的顏色將整個人物輪廓填滿顏色，這是為了突顯超出範圍部分和還未上色部分的圖層，最後會刪除（或是設定成不顯示）。

4 和線稿圖層一樣，分成三個圖層（塗上底色是分成頭髮、眼眸、肌膚）再塗上底色。

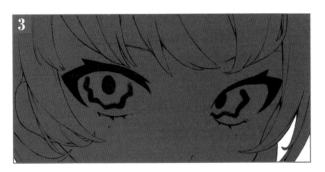

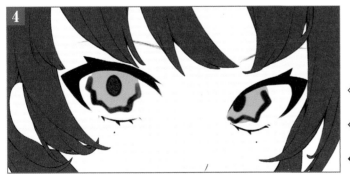

◇ #FCEFE0

◇ #90B6E0

◆ #434755

 # 肌膚的畫法

臉部是插畫中最容易看見的部分，因此特別努力呈現出精心的上色。疊上不透明度低的圖層，調整陰影色的深淺和高光的強弱。

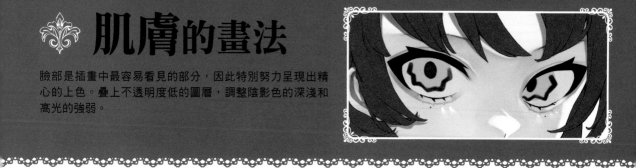

臉部上色

1 使用的筆刷是[**水分較多**]筆刷和用於線稿的[**線稿筆**]。首先粗略地描繪陰影。

2 新建「色彩增值」圖層，描繪從頭髮落下的陰影。

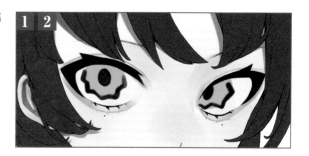

肌膚陰影上色

3 新建「色彩增值」圖層，在眉毛下方投下大片且淺色的陰影。
4 在同一個面接著疊上「色彩增值」圖層（不透明度56％），調整顏色，呈現出透明感。
5 新建「普通」圖層，在肌膚加上高光。
6 新建「加亮顏色（發光）」圖層（不透明度22％），在**5**描繪的高光上塗上白色，高光的邊緣部分塗上膚色來強調和陰影的邊界。

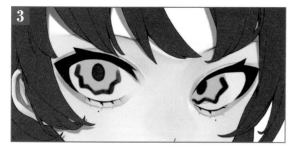

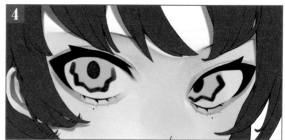

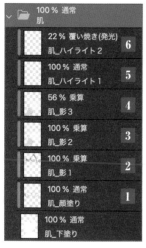

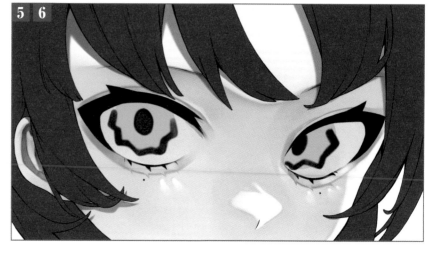

頭髮的畫法

要注意面向畫面來自右方的光源再將頭髮上色，選擇顏色讓頭髮和膚色融為一體。

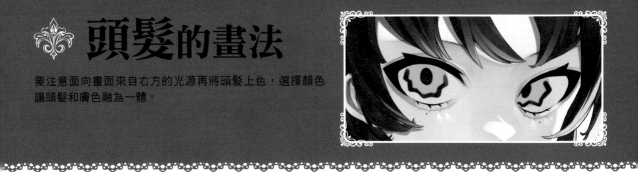

頭髮上色

1 首先新建「普通」圖層，在頭髮加入膚色，以滴管吸取膚色，使用 **[水分較多]** 在與肌膚接觸的頭髮部分輕柔地上色。

2 新建「普通」圖層，使用 **[線稿筆]** 描繪陰影。

3 新建「普通」圖層，在畫面右側的頭髮加上高光。

4 新建「色彩增值」圖層（不透明度38%），調整色調。

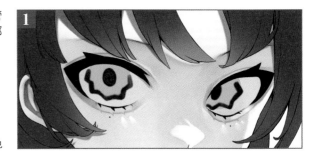

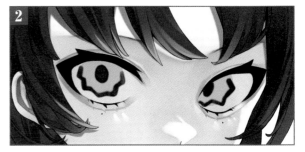

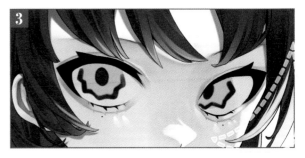

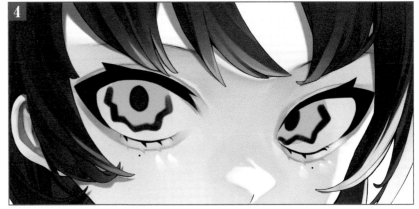

73

眼眸的畫法

眼眸要消除線稿，只以上色來表現。目標是透過眼眸形狀、睫毛的立體感和高光等有特色的描繪，呈現出吸引觀看者的眼眸。

❦ 描繪眼眸，改變形狀

1 首先打開臉部的線稿圖層（→ P71），消除睫毛之外的眼眸線稿。新建描繪用的「普通」圖層，使用 [噴槍] 營造漸層，先描繪瞳孔 **1-1** 再描繪眼眸內部 **1-2**。打開眼眸的塗上底色圖層，和修飾過的眼眸形狀搭配在一起，使其變形。

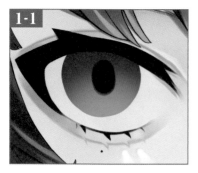

▲這是顯示變形後的眼眸塗上底色圖層和 **1** 的圖層的狀態。

❦ 設定覆蓋模式，調整顏色

2 新建「覆蓋」圖層，在下方塗上膚色，作為來自肌膚的反射光，膚色周圍塗上藍色，調整色調。

▲這是將混合模式設為「普通」，不透明度設為100%顯示出來的狀態。

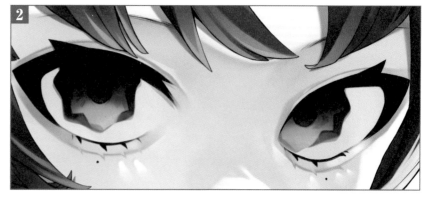

3 接著調整色調，複製 **2** 的圖層再疊上，透過「編輯」選單→「色調補償」展現鮮豔度。為了呈現喜歡的色調，不透明度也跟著改變，這次設定為70%。

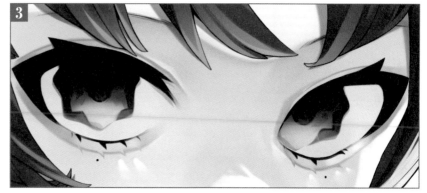

4 在眼眸資料夾之上新建「加亮顏色（發光）」圖層（不透明度81％），加上眼白的反射光，表現出水潤感。

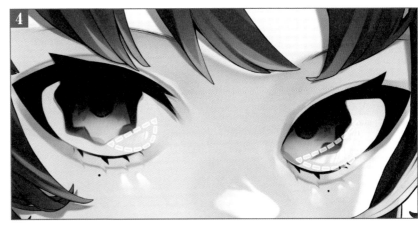

5 從臉部線稿圖層的選單選擇「鎖定透明圖元」。為了與眼眸融為一體，變更睫毛的線稿顏色。

上睫毛要以和眼眸相同色系的顏色上色，下睫毛為了和肌膚融為一體，要使用紅色或橙色系列的顏色上色。

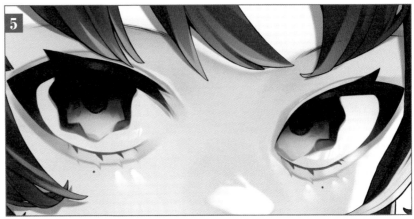

6 在線稿圖層之上新建「普通」圖層，修飾睫毛和高光。

從內側捲翹的睫毛，要以滴管吸取眼眸和眼白的顏色，再進行修飾。

睫毛和高光則要一邊觀察整體的平衡，一邊適當地追加修改。

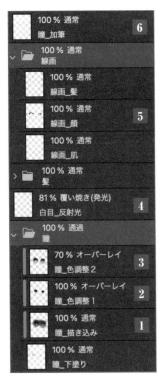

100 % 通常 瞳_加筆	6
100 % 通常 線画	
100 % 通常 線画_髮	
100 % 通常 線画_顏	5
100 % 通常 線画_肌	
100 % 通常 髮	
81 % 覆い焼き(発光) 白目_反射光	4
100 % 通過 瞳	
70 % オーバーレイ 瞳_色調整2	3
100 % オーバーレイ 瞳_色調整1	2
100 % 通常 瞳_描き込み	1
100 % 通常 瞳_下塗り	

point 眼眸的高光

在上面倒三角形的高光輪廓使用眼眸顏色（藍色系）的互補色（橙色系），使其更加顯眼。

小的高光（虛線圈起部分）不使用白色，而是使用明度高的淡藍色，因為不要變成引人側目的情況。

75

最後潤飾

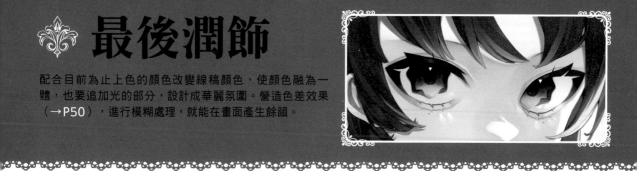

配合目前為止上色的顏色改變線稿顏色，使顏色融為一體，也要追加光的部分，設計成華麗氛圍。營造色差效果（→P50），進行模糊處理，就能在畫面產生餘韻。

❧ 修飾、修正

1 從頭髮和輪廓的線稿圖層選單選擇「鎖定透明圖元」。變更線稿顏色，使其和周圍的上色融為一體，覆蓋在肌膚的髮尾的線稿要使用紅色和橙色上色。

2 設定「相加（發光）」圖層，追加眼眸的高光和頭髮上的光線飛沫。描繪光線飛沫時，使用了從CLIP STUDIO ASSETS下載的筆刷。

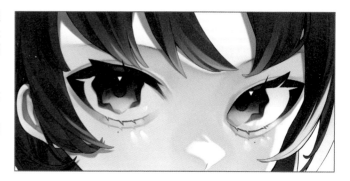

❧ 加入色差效果、高斯模糊效果

1 合併所有圖層，並複製三個圖層。設定新色調補償圖層（色調曲線），將複製的三個圖層顏色分別加工成紅色、藍色和綠色。

2 將上面兩個（紅色和藍色）圖層的混合模式變更為「濾色」。

3 使用[移動圖層]工具將上面兩個圖層稍微錯開，表現出色差效果。

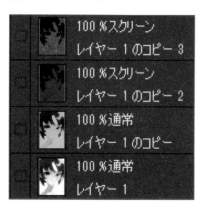

❧ **應用色差效果前**

❧ **應用色差效果後**

4 設定「高斯模糊」（※）將周圍進行模糊處理，展現出空氣感。

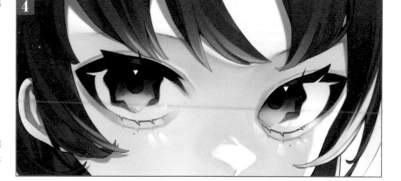

※ 高斯模糊
這是多數繪圖軟體安裝的模糊濾鏡之一，能將圖像的邊界線和顯眼部分變平滑，特徵是可以透過數值調整模糊狀態。

5 最後設定「加亮顏色」圖層（不透明度41%），將面向畫面有光源的右側變亮便完成。

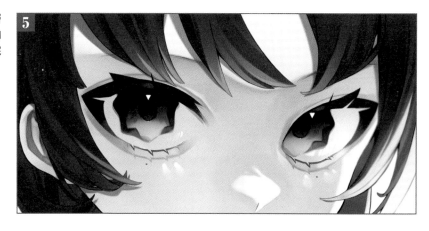

色彩變化

1 只複製最後潤飾時所合併的圖層的眼眸部分。從「編輯」選單→「色調補償」改變色相數值，變更眼眸顏色。

2 不做變更顏色就會變混濁，複製**1**的圖層，將混合模式變更為「加亮顏色」，透過「色調補償」變更彩度，使用[噴槍]添加顏色，一邊觀察平衡，一邊變更不透明度。

▲這是只顯示複製眼眸部分的狀態。

紫色眼眸

注意到像紫水晶一樣具有深邃感的紫色，圖層的不透明度設定為25%，紫色是藍色與紅色的中間色，加入互補色時，盡量不要過於偏向某一個顏色。

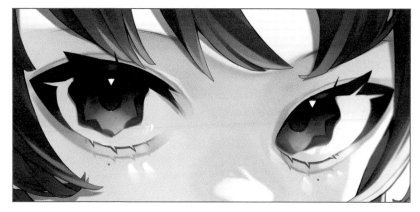

黃綠色眼眸

目標是像新綠一樣帶有清爽感的綠色，圖層的不透明度設定為33%，只有綠色的話，會變得很單調，因此眼眸中心加入大量藍色。

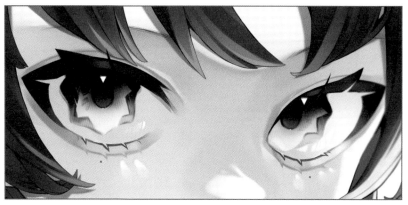

朦朧眼眸的畫法

這是以寶石般的光彩感和纖細描繪為特徵的虛幻眼眸。將瞳孔、頭髮和睫毛等處的線條一條一條仔細地畫出來，使用水彩風的筆刷和紋理，就能表現出像雲一樣的朦朧印象。

創作者解說 ❀ 這是安靜又熱情的眼睛，是以纖細且懶洋洋的形象來描繪。

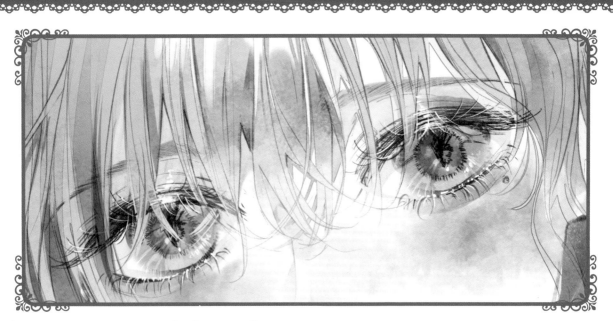

創作者 ❖ ゆめみつき　　使用軟體 ❖ CLIP STUDIO PAINT

❀ 使用的筆、筆刷

[噴槍（柔軟）]這是用於臉頰紅暈上色和調整色調的筆刷。

[真實鉛筆]這是描繪柔和線稿時使用的筆刷。

[圓筆]這是要塗上鮮艷顏色時使用的筆刷，會用在以顏色區分每個部位和加上高光的情況。進行顏色區分時，為了避免出現透明感，一定要將不透明度設為100%。

[水彩毛筆]這是用於整體上色的筆刷，這種筆刷會留下筆跡，也能在頭髮和肌膚的紅暈上色時使用。

[模糊]這是用來模糊眼眸輪廓和肌膚的工具。

[橡皮擦（軟）]要將過度上色的部分柔和地融為一體，會使用這個工具（→P84）。

❀ 噴槍（柔軟）
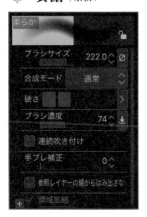

❀ 真實鉛筆
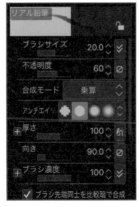

❀ 圓筆
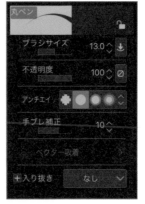

❀ 水彩毛筆
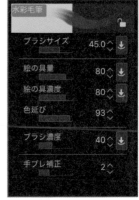

❖ 描繪草圖

首先描繪草圖，以電繪描繪時不畫出底稿，直接開始描繪線稿，這是因為描繪草圖再畫線稿的話，有時線條的印象會改變。這次特別以朦朧氛圍為目標，因此描繪了只有傳達細微差別的草圖。

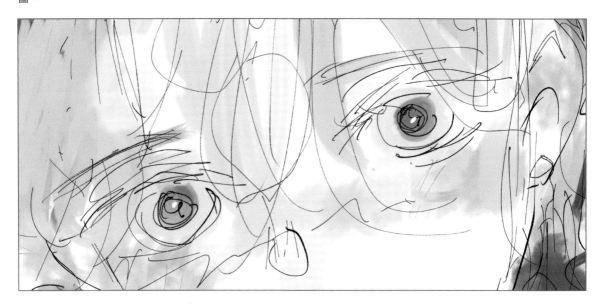

❖ 描繪線稿

1 在描繪草圖的圖層之上新建作為向量圖層而設定的線稿用圖層。從「圖層設定」選單選擇「設定為參照圖層」。將混合模式設定為「色彩增值」，使用**[真實鉛筆]**描繪線稿。最後將這個圖層變更成點陣圖層（參照右下）。

2 針對線稿進行彩色描線（※）。從「編輯」選單選擇「將線條顏色變更為描繪色」，將線稿顏色從黑色變更為茶色。將線稿顏色設定為暖色系後，就容易和膚色融為一體。

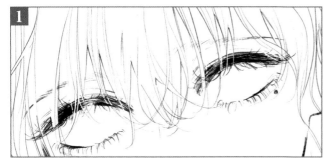

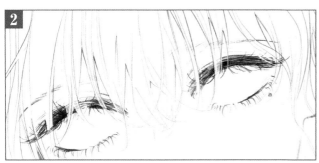

#481F25

point 向量圖層

使用向量圖層描繪的線條，即使放大縮小畫質也不會變差，還可以變形，利用這個功能使用柔和線條描繪了線稿，但是在向量圖層不能進行填滿顏色和顏色模糊處理。這種圖層不適合上色，所以最後變更成點陣圖層。

※彩色描線
這是為了和上色融為一體，讓線稿顏色接近鄰近顏色的技巧。原本是製作動畫的用語，意指使用色鉛筆描繪高光和陰影等不以黑色實線描繪部分的動作。

肌膚的畫法

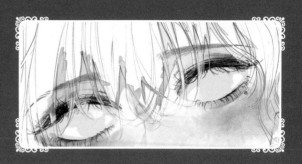

透過紅色臉頰在白色肌膚中的對比，讓人感覺到宛如人的肌膚一樣的氣色。使用[水彩毛筆筆刷]，在陰影也加入水彩境界的表現，就能呈現出手繪般的筆觸。

✤ 在肌膚上色

1 首先使用淺白色將肌膚填滿顏色，在這個階段眼白的部分也要用比肌膚還深的顏色填滿顏色。

2 疊上「普通」圖層，在**1**的圖層進行剪裁，在眼白下側加上光，這是因為將眼睛上色時，要表現出從眼皮落下的陰影。

3 新建「普通」圖層，使用[水彩毛筆]將睫毛上色。睫毛顏色要配合髮色，這次是粉紅色的髮色，睫毛也以相同色系的顏色上色。

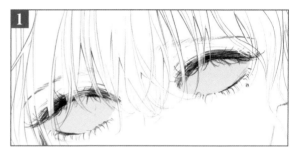

◇ #F9F2F3　　　◇ #E6D3D5

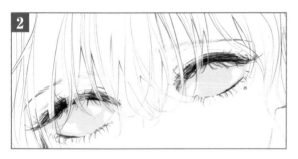

✤ 描繪肌膚

4 在塗上底色的圖層（**1**）之上新建圖層，再進行剪裁。使用[水彩毛筆]將臉頰的紅色調和頭髮陰影上色，陰影周圍塗上較明亮的顏色，將陰影描邊。這樣一來陰影就會很顯眼。

◇ #F3B5C2

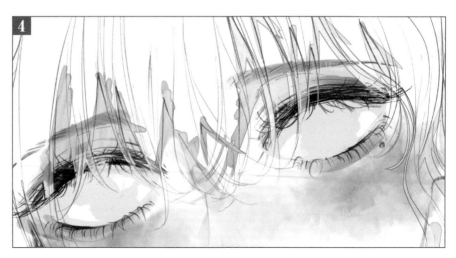

眼眸的畫法

一邊意識眼眸的球面，一邊以彈珠般閃耀的質感為目標。
疊上圖層，連細節都要仔細描繪（P82），呈現出立體
感。

塗上底色

1 使用明度和彩度都較低的紫色將眼
眸填滿顏色，使用[模糊]將眼眸邊
緣進行模糊處理。

◆ #AA99AC

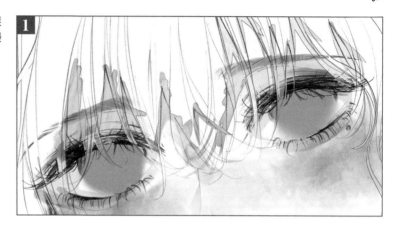

瞳孔上色

2 追加「覆蓋」圖層，在 **1** 的圖層進
行剪裁，使用[噴槍（柔軟）]並以
粉紅色將瞳孔填滿顏色。

◆ #F374AB

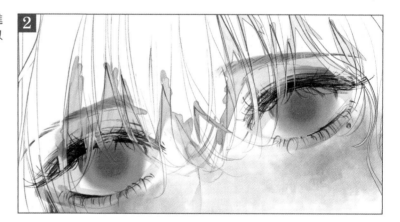

3 追加「普通」圖層，在 **1** 的圖層進
行剪裁，使用[圓筆]並以深藍紫色
在瞳孔疊塗。

◆ #4B4F7C

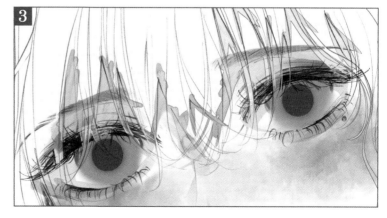

❖ 描繪瞳孔

4 新建「濾色」圖層（不透明度80%），使用[**水彩毛筆**]並以淺橙色在瞳孔中央描繪輕柔朦朧的光，呈現出幻想印象。
在同一個圖層使用藍色，描繪大片的反射光，並使用相同顏色將細微的光描繪得小小的。

 #DF6466 #9796F7

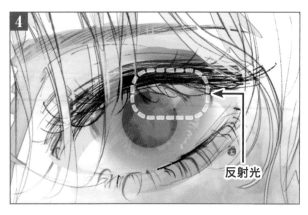

反射光

5 在瞳孔添加細微差異，使用[**真實鉛筆**]像要包圍瞳孔一樣加上筆觸。
配合眼白的陰影在眼眸上方描繪陰影的邊界線，讓落下的陰影清楚鮮明。
加上細線條，潤飾出纖細印象。

 #0C1326

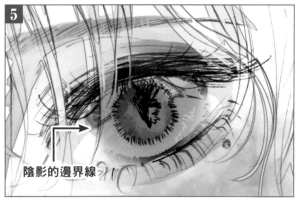

6 新建「覆蓋」圖層，在淺色瞳孔周圍和眼眸下方加入淡淡的光。描繪出虹膜的放射狀線條條，利用描繪增加資訊量。

 #E0B5BE

陰影的邊界線

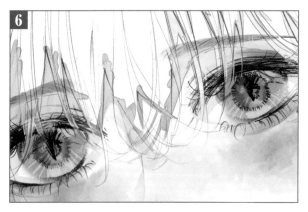

7 在線稿圖層之上新建「普通」圖層。注意睫毛上側、眼線、下睫毛根部等部位，以[**圓筆**]在眼眸加入光，表現出閃亮的光彩感，還要描繪出高光。
在同一個圖層上描繪出一根一根的睫毛，這樣眼眸的描繪就完成了。

100 % 通常	7
瞳_ハイライト2	
100 % 乗算	
線画	
📁 100 % 通常	
人物	
📁 100 % 通常	
髪	
📁 100 % 通常	
瞳	
100 % オーバーレイ	6
瞳_ハイライト1	
100 % 通常	5
瞳_描き込み	
80 % スクリーン	4
瞳_映り込み	
100 % 通常	3
瞳_瞳孔2	
100 % オーバーレイ	2
瞳_瞳孔1	
100 % 通常	1
瞳_下塗り	

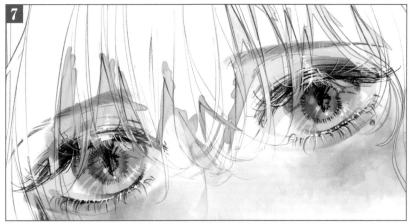

 # 頭髮、潤飾

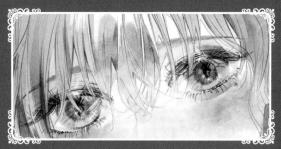

為了避免變成過於真實的筆觸,描繪時要注意頭髮的髮束感。最後疊上紋理,呈現出質感。

將頭髮塗上底色 ───────────────────────

1 和睫毛一樣,先以粉紅色將底色塗滿。

◇ #F1CDD1

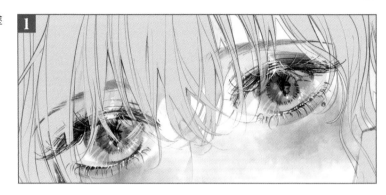

在頭髮加上陰影 ───────────────────────

2 新建「普通」圖層,像漸層一樣加上陰影。
此時注意頭髮的髮束感,就能呈現出適當的變形感。

◆ #B77A89

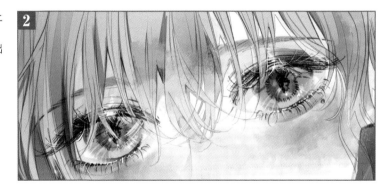

 陰影色的選擇方式

陰影色要從底色的色環右下方選擇顏色,選擇相同色相、彩度和明度都低的顏色,這樣就不容易出現陰影色從底色浮現出來的失敗情形。

❀ **底色**

❀ **陰影色**

❀ 在頭髮加上高光

3 疊上「普通」圖層，描繪高光。首先使用[圓筆]描繪出鮮明高光，之後使用[橡皮擦（軟）]，
消除不需要的部分，調整形狀。

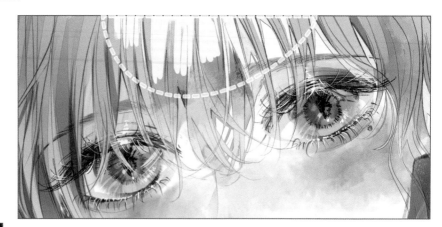

#FFF2DF

▼[橡皮擦（軟）]的工具屬性。

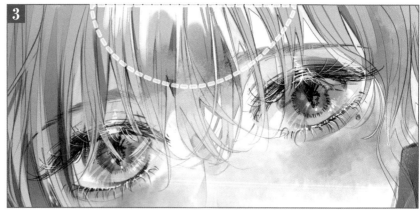

❀ 套用紋理

4 在全部圖層之上疊上紋理，紋理的圖案如同右圖。將混合模式設定為
「覆蓋」，不透明度降低到40％便完成。
除了瞳孔形狀和高光之外，紋理也會提升朦朧印象。

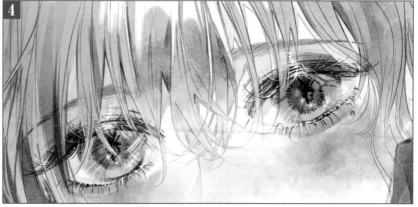

色彩變化

將眼眸資料夾內的圖層全部合併後，追加色調補償圖層。透過「編輯」選單→「色調補償」選擇
「色相‧彩度‧明度」後，變更各個數值。如果採用這個方法，一個步驟就能簡單變更眼眸顏
色。

綠色眼眸

綠色不是暖色也不是冷色，而是屬於中性色，
可以用在各種形象的角色上。要表現沉穩性格
和天然呆個性時，經常使用綠色。

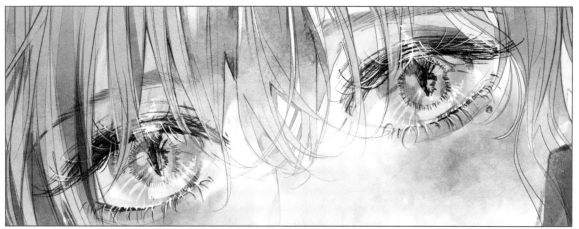

灰色眼眸

若降低眼眸的彩度，就會形成沉穩印象。
運用在像是頭髮和衣服等將眼睛以外的部位作
為重點的角色上，就會很有效果。可以加強眼
眸之外其他想要突顯要素的印象。

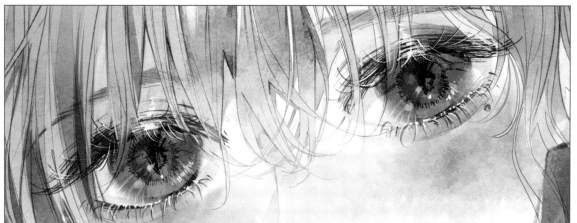

流行風格眼眸的畫法

以主題色的粉紅色統一頭髮和眼眸的部分,追求只有插畫中才有的表現。在眼眸的高光加入重點色、描邊,就能突顯出流行感,頭髮將上方顏色變淺,展現出蓬鬆印象。

創作者解説 ✿ 就算是平面插畫,也仍以「流行風格」作為主題來描繪。

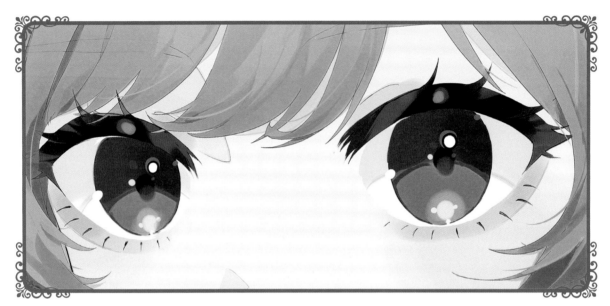

創作者 ✦ **にま**　　　使用軟體 ✦ **MediBangPaint Pro ╱ Photoshop**

✾ 使用的筆、筆刷 ────────────────────────✦

使用的筆刷全都是預設筆刷。

[**畫筆**]這是主要用於線稿的筆刷。想要大略上色時、或是呈現鮮艷上色效果時,會使用這個筆刷。

[**中空筆**]描繪特別想要強調的部分時,會使用這個筆刷。在這個插畫中則是在描繪眼眸光線時使用。

[**噴槍**]想要大略上色時,會使用這個筆刷。在這個插畫中主要是用於肌膚上色的情況。

[**水彩**]主要用於描繪陰影和皺褶的情況。能以比[畫筆]還柔和的印象進行描繪,基本上不論哪個部位都會使用這個工具描繪。

✾ 畫筆

✾ 中空筆

✾ 噴槍

✾ 水彩

✤ 草圖～塗上底色

1 首先製作作為線稿基礎的草圖。

2 區分成臉部、眼睛、睫毛和頭髮這幾個圖層，再描繪線稿，因為每個部位都會變更線稿顏色。線稿階段使用的筆刷全都是[畫筆]。

3 在線稿圖層之下，新建肌膚、眼白、眼眸、睫毛、頭髮這五個圖層。使用[油漆桶]塗上底色。先將所有部位上色，就容易掌握整體色調。

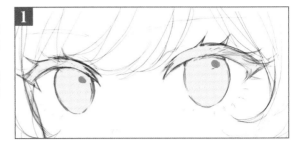

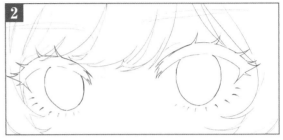

◇ #F9E2E0

◇ #DFF0F8

◆ #884F70

◆ #DF83B1

◆ #F2B4CC

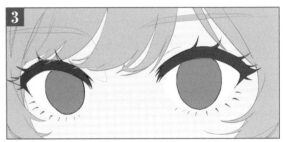

✤ 肌膚上色

使用[油漆桶]在塗上底色的圖層之上進行剪裁，再接著描繪。

1 追加「色彩增值」圖層，使用[噴槍]將臉頰上色。為了讓上色的形狀輪廓不清楚，要使用[模糊]進行模糊處理。調整不透明度，設定成剛好的深淺，這次設定為48%。為了與整體融為一體，臉頰圖層要放在肌膚圖層中的最上面。

2 追加「普通」圖層，使用[水彩]將陰影上色。要注意最暗的地方和最亮的地方，也要留意明度差異。眼睛下面的陰影要區分圖層，將不透明度設定為65%。

3 使用彩度高的暖色將已經描繪的陰影邊緣描邊，就能突顯陰影。

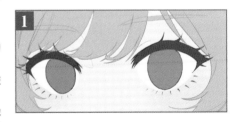

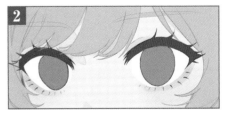

① #FFCCCC

② #FBD8D4

③ #FEB5B3

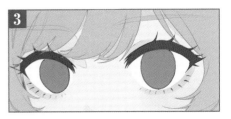

眼眸的畫法

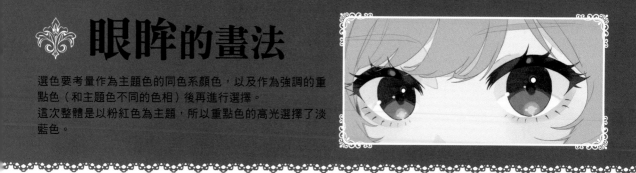

選色要考量作為主題色的同色系顏色，以及作為強調的重點色（和主題色不同的色相）後再進行選擇。
這次整體是以粉紅色為主題，所以重點色的高光選擇了淡藍色。

❧ 眼白上色 ─────────────

眼白的顏色不使用無彩色，而是設定成彩度稍微高一點的顏色。
這不是描繪細節的眼眸畫法，要增加整體的色彩幅度，使畫面豐富。

1 使用[水彩]將陰影上色。
使用了藍色系塗抹眼白的底色，所以使用接近該色的紫色系。

2 使用彩度高的顏色將陰影邊緣上色。

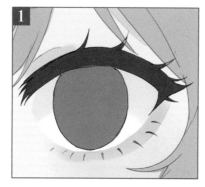

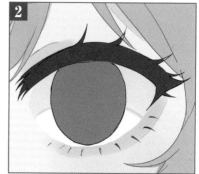

❧ 睫毛上色 ─────────────

3 使用[水彩]並以接近黑色的顏色將睫毛中心上色。

4 以重點色的粉紅色將睫毛邊緣上色，修飾整體再進行調整。此時要讓睫毛的走向朝上。

5 使用[畫筆]將光塗上底色。不透明度調整為50%，設定成剛好的亮度。

6 接著將最強的光塗上顏色，調整不透明度，要比**5**的圖層要明亮，比眼眸高光還要暗。這次調整成71%。

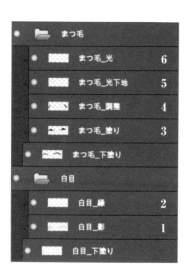

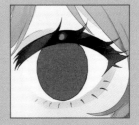

point 眼白的色相

實際上人的眼白也不是純白的，因為環境光或陰影的關係，眼白會混濁、變暗，配合眼眸的顏色，讓眼白保持色調吧！在畫面產生重點，為了使色彩豐富，設計成非現實的色調也很有趣。

反覆試驗各種顏色的搭配組合，事先掌握自己喜好的樣式，就不會在選色上拿不定主意。

例1：眼眸⋯⋯⋯⋯⋯ 淡藍色
　　眼白⋯⋯⋯⋯⋯ 黃色系

例2：眼眸⋯⋯⋯⋯⋯ 紅色
　　眼白⋯⋯⋯⋯⋯ 藍色系

❖ 在眼眸加上陰影 ──────────────────✄

1 使用 [水彩] 將陰影上色。顏色使用彩度高、明度低的同色系顏色。
在左右兩邊的眼眸塗上彩度不同的顏色，使色彩幅度看起來更豐富。

◆ #892A62

2 使用同色系而且彩度比 **1** 還要高的顏色疊在眼眸左上方。

◆ #B3006A

3 使用同色系而且彩度比 **2** 還要高的顏色將陰影邊緣描邊。

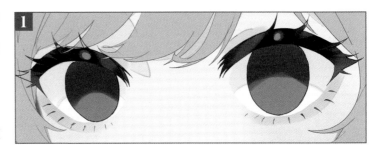

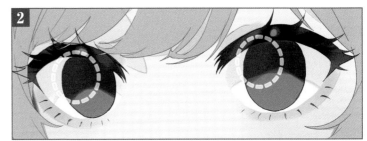

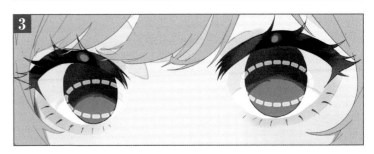

❖ 描繪瞳孔 ──────────────────✄

4 使用 [水彩] 在眼眸中心描繪瞳孔。

◆ #1E0914

5 在描繪的瞳孔上使用 [水彩] 塗上底色，並延伸顏色。

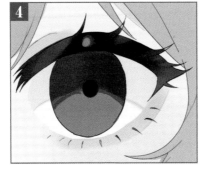

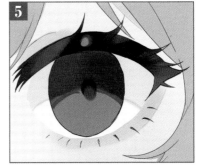

6 在眼眸下方加入明亮的顏色。不透明度降低到52％，設定成剛好的亮度。

7 在已描繪的光上面疊上小小的、比 **6** 更亮的光。

8 使用 **[畫筆]** 在瞳孔周圍追加光。改變大小和色相，看起來就會很有流行感。

9 使用 **[中空筆]** 描繪出想要看起來最清晰的光。邊緣的顏色和光的顏色各自加強明度的對比，增強印象。

10 在眼睛線稿圖層之上追加圖層，在眼白和眼眸之間追加光。

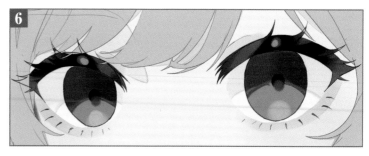

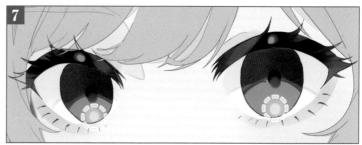

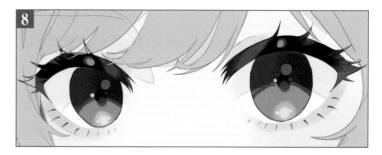

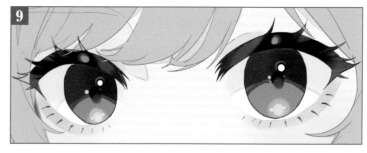

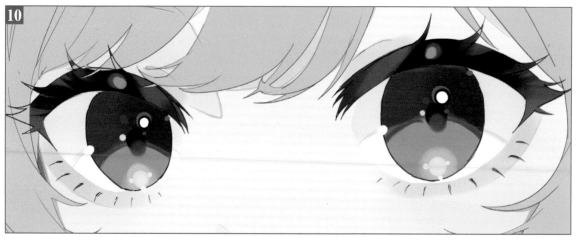

 # 頭髮的畫法

留意光的顏色、陰影色和中間色再進行描繪，使用漸層將
陰影上色，就能表現頭部的立體感。

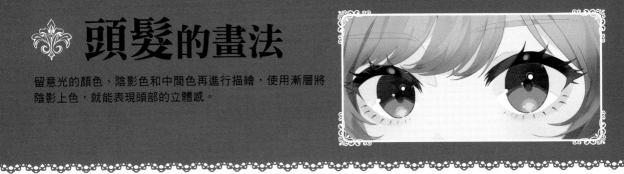

❧ 調整底色的色調 ───────────────────────────❖

1 使用 [**漸層**] 工具加上整體的色
調，使面向畫面的右側顏色變
深。在左右增加強弱差異，在畫
面營造出變化。

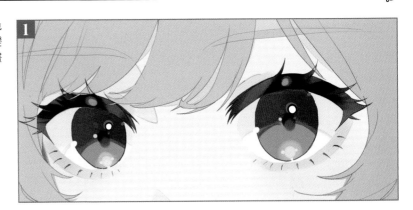

❧ 描繪陰影 ───────────────────────────────❖

2 使用 [水彩] 描繪陰影。顏色要分
成陰影面的部分、中間的部分，
以及最亮的部分，注意這些地
方，同時投下陰影。

3 追加「加深」圖層，接著調整色
調。輕柔地加上顏色，讓畫面越
下方的部位顏色就越深。

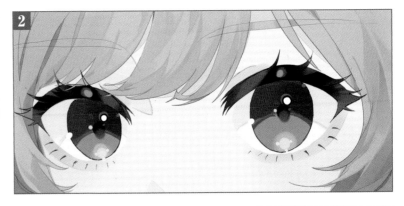

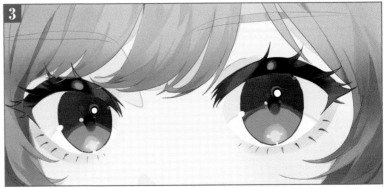

最後潤飾

整體套用色調補償，使畫面更鮮明。最後一邊觀察整體的平衡，一邊進行修飾和顏色變更。在潤飾的最後工序使用的軟體是Photoshop。

色調補償

將目前為止的作業圖層全部合併。

1 複製合併的圖層，如右圖般調整「色調曲線（トーンカーブ）」，將不透明度降低為55％。

2 將原先合併的圖層與調整過色調曲線的圖層（1）合併，如下圖般調整「非銳化濾鏡（アンシャープマスク）」，使其變銳利。

トーンカーブ

アンシャープマスク

| 半径 | 2.64 |
| 適用量 | 74 % |

☒ プレビュー

修飾、修正

3 剪裁「覆蓋」圖層（不透明度10％），塗上粉紅色系的顏色，在整體呈現出一致感。
使用粉紅色整合出豐富的色調後，畫面看起來會更有流行感。

4 修飾細節。為了彌補彩度，從「濾鏡」選單使用「色相・彩度・明度」功能，將彩度變高。

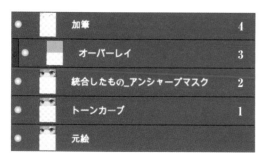

		加筆	4
		オーバーレイ	3
		統合したもの_アンシャープマスク	2
		トーンカーブ	1
		元絵	

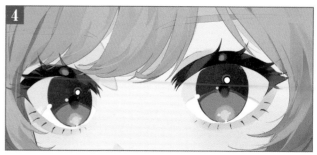

5 使用Photoshop，透過「影像」選單→「色調補償」→「曝光度」按照喜好設定亮度，這樣便完成。

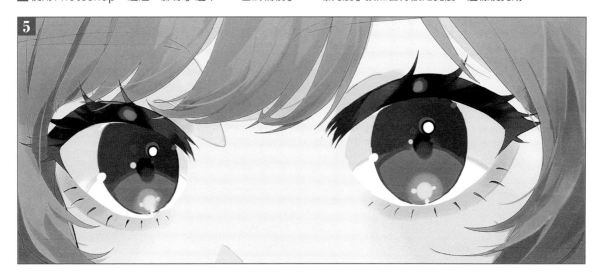

色彩變化

1 在合併圖層之上追加「顏色」圖層，塗上想要變更的顏色。從「濾鏡」選單選擇「色相・彩度・明度」，調整色調。

2 追加新圖層，將瞳孔周邊的光塗上顏色。這個光要配合眼眸顏色變更顏色。

紫色眼眸

這是紫色的顏色差分版本。強調沉穩、冷靜的印象，眼眸的高光使用比原本插畫〈粉紅色眼眸〉還要深的淡藍色和粉紅色系的顏色整合。

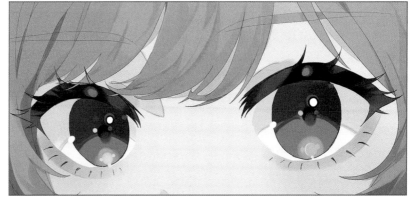

橙色眼眸

這是橙色的顏色差分版本。變成充滿活力、熱情洋溢的印象，眼眸裡的高光使用鮮豔的維他命色（※）來整合。

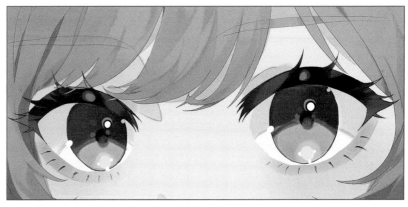

※維他命色
能在柑橘類看到的明亮鮮豔色調。例如明亮的黃色、綠色和橙色等等。

神秘眼眸的畫法

強調三白眼和又大又圓的眼眸輪廓。眼皮的上色形成真實的深邃感，使整體印象更鮮明。利用紅色與藍色的漸層、銳利化的睫毛，襯托出冷靜的印象。

創作者解說 ✤ 目標是畫出神秘且令人深陷其中，帶有力量的眼眸。

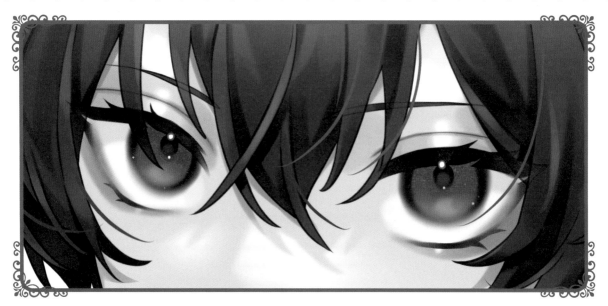

創作者 ✤ **秘色** 　　使用軟體 ✤ CLIP STUDIO PAINT

❀ 使用的筆、筆刷

[**深色鉛筆**]描繪線稿時會使用這個筆刷。

[**噴槍（柔軟）**]要利用上色的漸層或覆蓋模式調整色調時，會使用這個筆刷。

[**鮮明水彩延伸**]上色大多使用這個筆刷。這是輕柔延伸顏色的筆刷。要透過筆壓和筆刷尺寸調整濃度再上色。

[**模糊**]要將毛筆的質感融為一體時會使用這個工具。

❀ 深色鉛筆

❀ 噴槍（柔軟）

❀ 鮮明水彩延伸

❀ 模糊

❖ 描繪彩色草圖

首先製作作為基礎的彩色草圖。
角色的髮色設計成黑色,因為要容易了解光線照射的方式。
在草圖階段描繪到接近完成圖的程度,因為要確實決定顏色和明暗。在上色階段猶豫不決的話,
就會變成和想像畫面完全不同的插畫。

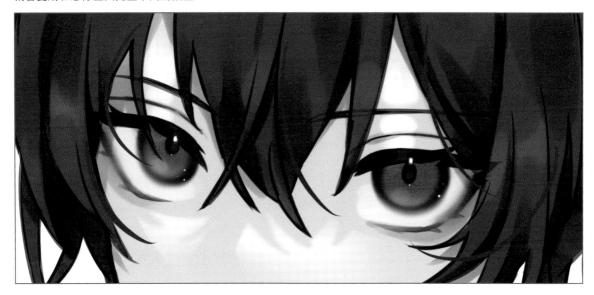

❖ 線稿～塗上底色

1 線稿使用[**深色鉛筆**]描繪。此時以頭髮、輪廓、睫毛和眼眸來區分圖層,線稿要一邊上色一邊調整。在這個階段描線稍微粗糙一點也沒關係。

2 在線稿圖層之下新建塗上底色圖層,以頭髮、肌膚、眼眸來區分圖層。眼眸的輪廓在這階段要先進行模糊處理,尤其下方要進行較強的模糊處理。

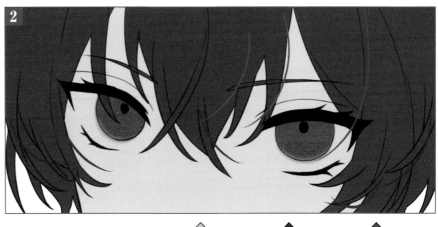

◇ #E3CBC5　◆ #494950　◆ #E13428

眼白、眼皮的畫法

留意臉部的立體感再描繪陰影和高光，肌膚要事先塗上深色，讓光很顯眼。描繪出來自上方的強烈光線照射的樣子。

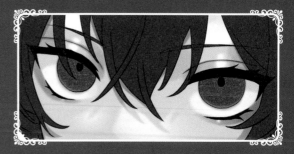

描繪眼白、陰影和高光

1 疊上「普通」圖層，在肌膚的塗上底色圖層進行剪裁。使用[**鮮明水彩延伸**]並以白色（**#F7F0EE**）將從眼睛下面往上大約三分之二左右的面積填滿顏色，內眼角的部分使用[**模糊**]進行模糊處理。
使用白色填滿顏色的上方表現出從眼皮落下的陰影。

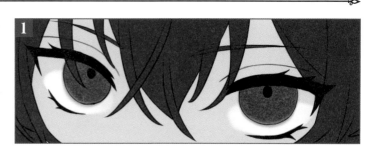

2 使用[**鮮明水彩延伸**]像包圍眼皮一樣將眼影上色，顏色要使用接近膚色的紅色。在同一個圖層上，也要描繪從頭髮落下的陰影，先使用[**鮮明水彩延伸**]粗略描繪，再以[**模糊**]進行模糊處理。

3 疊上「相加（發光）」圖層，在眼皮和額頭部分加上高光。

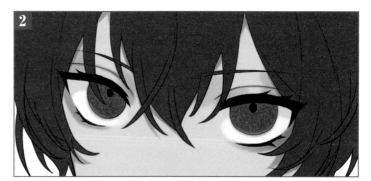

4 再次疊上「相加（發光）」圖層，在鼻樑輕柔地加上高光，能表現出鼻子很高的樣子，這樣插畫就會產生立體感。
之後為了表現出從頭髮落下的陰影，順著頭髮使用[**橡皮擦**]刪除高光。為了避免陰影太突出，輪廓部分要進行模糊處理。

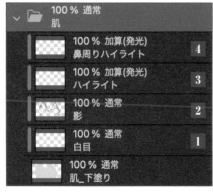

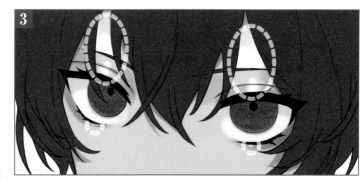

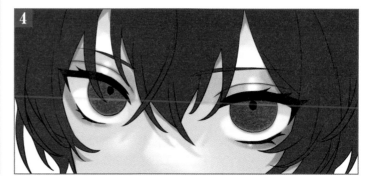

頭髮的畫法

要注意髮束之間的前後關係，再描繪出陰影和高光。加入藍色作為反射光，這樣就能豐富黑髮的色調。

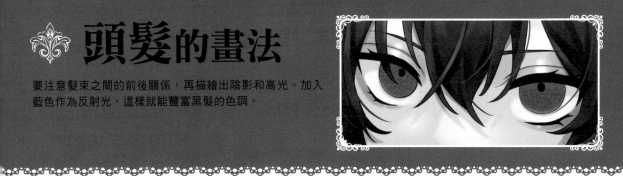

描繪陰影

1 在頭髮的塗上底色圖層疊上剪裁好的「色彩增值」圖層。使用[鮮明水彩延伸]，順著頭髮流向描繪陰影。一邊確認各個髮束的前後位置，一邊加上陰影，避免髮束浮現上來。陰影的深淺要透過筆壓調整。將陰影上色後，再使用[橡皮擦]調整形狀，細心地反覆進行這種作業。

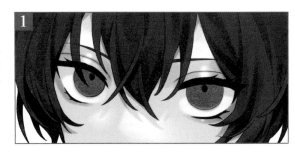

修飾光和毛髮

2 描繪反射光。為了增加色調，使用了接近紫色的藍色。

3 在陰影圖層（**1**）之下新建「普通」圖層。使用[噴槍（柔軟）]並以接近白色的黃色描繪漸層。

4 在線稿圖層之上新建「普通」圖層。修飾髮束，顏色要以滴管吸取想要追加髮束之區域的根部顏色。

5 為了更加強調立體感，在髮束修飾高光。

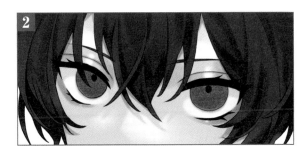

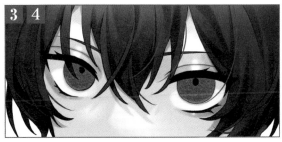

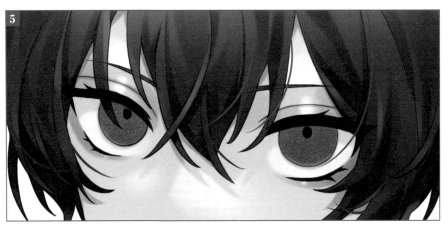

97

 # 眼眸的畫法

眼眸只以上色來表現，不使用線稿。整體上要一邊進行模糊處理，一邊疊塗上色，為了襯托出高彩度的紅色，也要加入作為襯托色的藍色。

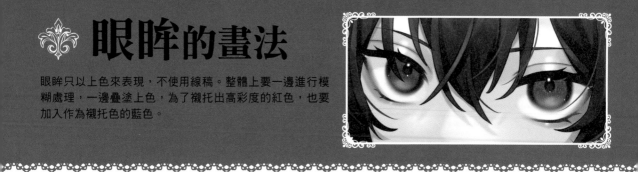

❖ 描繪瞳孔周圍

1 瞳孔和眼眸邊緣的線稿要在這個階段消除。新建一個已剪裁眼眸的塗上底色圖層的「普通」圖層，使用**[鮮明水彩延伸]**將瞳孔和眼眸上色，在同一個圖層上也要描繪瞳孔周圍的虹膜。為了將藍色和紅色混合在一起，使用**[鮮明水彩延伸]**上色。模糊眼眸的輪廓，瞳孔下方和輪廓下方要特別加強模糊，整體要接近輕柔、神秘的印象。

2 在塗抹瞳孔和眼眸邊緣的圖層之下（**1**）追加「普通」圖層。眼眸下方要使用**[噴槍（柔軟）]**加入藍色漸層。

 #47232D

 #7478A1

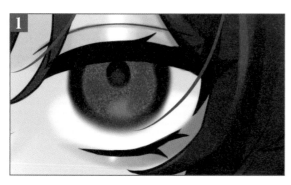

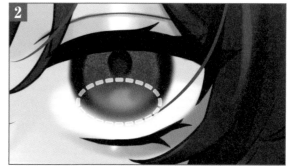

❖ 描繪眼眸邊緣

3 疊上「普通」圖層，在眼眸外緣使用**[噴槍（柔軟）]**加入深藍色。
這個紅與藍的對比和漸層表現方式會加強神秘度。

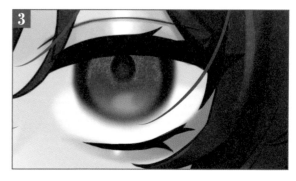

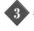 #3E5DD9

❧ point ❧ 眼眸邊緣的選色

眼眸邊緣經常使用「眼眸主色的互補色」。舉例來說，眼眸顏色是冷色系時，就會使用紅色，如果是暖色系，就會使用藍色。
使用重點色描繪邊緣後，眼眸就會更加顯眼。顏色的資訊量增加，看起來會很複雜，就能吸引觀看眼眸者的注意，加強印象。

例1：眼眸⋯⋯⋯粉紅色(暖色)　　　例2：眼眸⋯⋯⋯黃綠色(冷色)
　　邊緣⋯⋯⋯藍色　　　　　　　　　邊緣⋯⋯⋯紅色

描繪高光、睫毛

4 從這裡開始要在睫毛線稿圖層之上疊上圖層，再進行作業。首先疊上「普通」圖層，使用[深色鉛筆]在眼眸描繪高光，籠罩在睫毛上而且最顯眼的高光（虛線圈起部分）也要畫出藍色邊緣。

5 疊上「普通」圖層，使用[鮮明水彩延伸]描繪睫毛內側。顏色使用以滴管從眼眸吸取的紅色，留下毛筆的質感，利用厚塗的要領去上色。注意來自下方的反射光，就能表現出立體感。頭髮覆蓋部分，顏色要融為一體，不要太顯眼，因此使用黑色描繪邊緣。

6 描繪從眼眸內側翹起的睫毛，以滴管吸取眼眸和眼白的顏色，再使用[深色鉛筆]描繪。

7 使用[模糊]針對下睫毛的內眼角側和外眼角側輕輕進行模糊處理，之後再使用[噴槍（柔軟）]在整個下睫毛塗上彩度高的橙色。

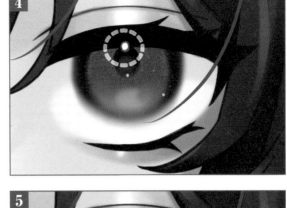

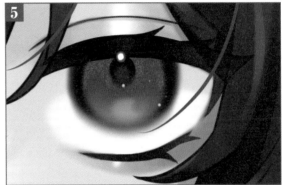

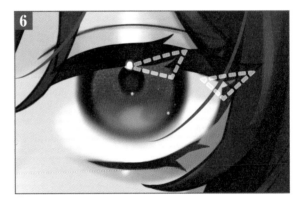

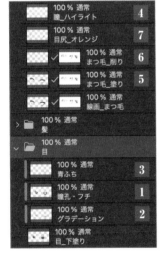

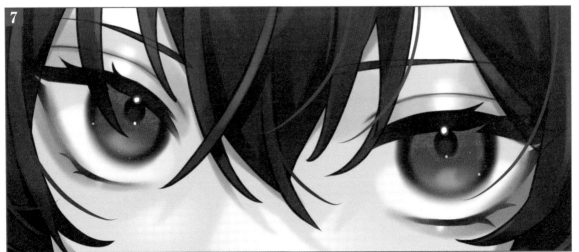

99

 # 最後潤飾

設定「覆蓋」圖層在重要區域添加明亮的色調，接著設定
「色調曲線」調整畫面整體色調。

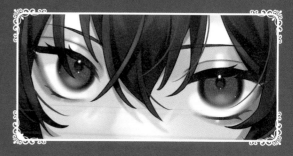

色調補償

1 新建「覆蓋」圖層，使用[**噴槍
（柔軟）**]修飾、調整眼睛周圍
氣色感和藍色調不足的區域。

2 在其上新建新色調補償圖層（色
調曲線），將整體色調變明亮。
如下圖般調整便完成。

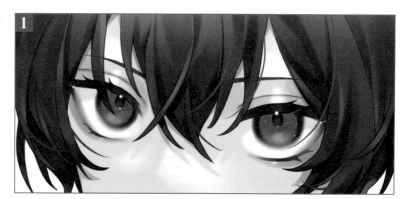

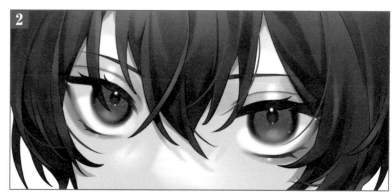

point 畫法訣竅複習

描繪這個眼眸的重點，
是光的加入方式和上色
的模糊方式。尤其透過
模糊輪廓，就能讓線條
融為一體、使眼眸輪廓
變成柔和印象。畫法訣
竅就是睫毛要如圖片一
樣，將下側變明亮，就
能加入像反射般的反
射光表現，呈現出立體
感。

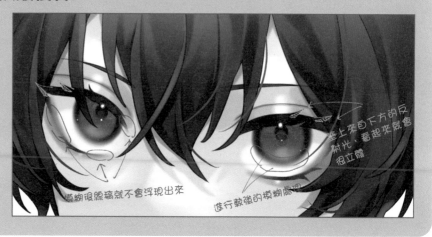

色彩變化

1 在目前為止的作業圖層的最上面疊上色調補償圖層（色相・彩度・明度）。

2 為了只在眼眸套用效果，在眼眸加上蒙版。邊界線要進行模糊處理。

如果採用這個方法，利用一個色調補償圖層就能切換顏色，相當方便。想要微調時，就在圖層分別套用色調補償吧！

除了色相之外，明度也要進行調整。調高明度後，就會形成虛幻印象，在色調補償部分試著改變各種數值、互相搭配，就會有新發現。

淡藍色眼眸

因為要和原本插畫〈紅色眼睛〉成為對照，改成接近冷色的色調。降低明度，使整體顏色變淺，眼眸邊緣要融入眼白中，因為要展現出虛幻和透明感。

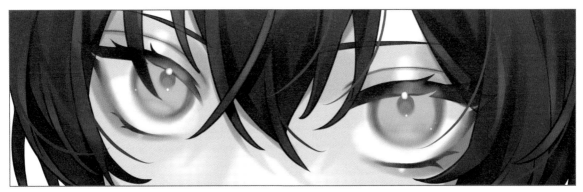

黃綠色眼眸

茶色邊緣和瞳孔看起來很顯眼，和原本插畫〈紅色眼睛〉相比的話，眼神稍微變銳利。

黃綠色和紫色的漸層是不常嘗試的搭配組合，這是將色相數值隨便進行各種更動時發現的組合。反覆嘗試其他數值，就會有新發現。

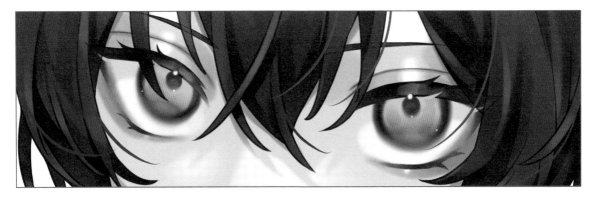

懶洋洋眼眸的畫法

較沉重的眼皮、往下垂的睫毛、纖細的光、眼睛下面的痣等元素，透過整體插畫醞釀出懶洋洋的氛圍，尤其睫毛要仔細地描繪形狀和描線，因為這是占據眼睛一半以上面積，決定印象的部位。

創作者解說 ❖ 目標是能感覺到像嫩葉般的春天朝氣的眼眸。

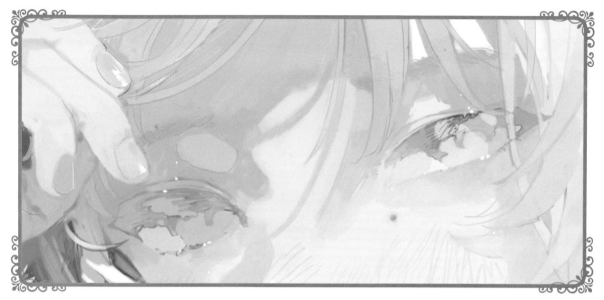

創作者 ❖ きう　　　使用軟體 ❖ SAI 2（2019.08.12）

❦ 使用的筆、筆刷

[自動鉛筆] 這是能畫出線條質感宛如是以鉛筆在畫用紙上描繪般的筆刷。除了草圖之外，也會在上色時使用，顏色延展效果不太好，因此想要確實塗抹到邊緣時，或想要呈現出粗糙筆觸時，會使用這個筆刷。

[噴塗筆] 這是不太選擇筆壓，宛如不透明度低的螢光麥克筆般的筆刷。在草圖大略上色時會使用這個筆刷，可以呈現出覆蓋淺色薄膜般的上色效果。會用於整合顏色、使尖銳部分融為一體的情況。

[麥克筆] 這是顏色延展性佳、可以透過無光澤質感進行描繪的筆刷。容易進行模糊處理，可以在整個上色過程中使用，但是顏色容易混濁不適合用在頭髮邊緣等想要確實區分邊界的部分。

[麥克筆（羊皮紋理）] 這是像豬毛筆一樣堅硬且帶有纖細纖維質感的摩擦風筆刷。和噴塗筆一樣，會在整合顏色時使用，和噴塗筆的差異是能呈現出強烈筆觸。在這個插畫中是使用於睫毛部分。雖然這個插畫沒有描繪背景，但這種筆刷經常使用於背景的描繪。

❦ 自動鉛筆

通常		▲ ▲ ▲ ■ ■
ブラシサイズ	▼ ×1.0	40.0
最小サイズ		0%
ブラシ濃度		69
最小濃度		34%
▶ シャーペン2	▼ 筆毛	23
▶ コピー紙300	▼ 強さ	58
▼ 混色		0
水分量		0
色延び		22
	不透明度を維持	
ぼかし筆圧		… 0%

❦ 噴塗筆

通常		硬さ 100%
ブラシサイズ	▼ ×1.0	100.0
最小サイズ		0%
ブラシ濃度		44
最小濃度		36%
▶ 【通常の円形】		
▶ コピー紙150	▼ 強さ	95

❦ 麥克筆

通常		▲ ▲ ▲ ■ ■
ブラシサイズ	▼ ×1.0	300.0
最小サイズ		0%
ブラシ濃度		100
最小濃度		100%
▶ 平筆	▼ 筆毛	100
▶ 【テクスチャなし】	▼ 強さ	95

❦ 麥克筆（羊皮紋理）

通常		▲ ▲ ▲ ■ ■
ブラシサイズ	▼ ×1.0	350.0
最小サイズ		58%
ブラシ濃度		100
最小濃度		56%
▶ 平筆	▼ 筆毛	43
▼ シープスキン	▼ 強さ	95

❀ 描繪草圖

1 使用[自動鉛筆]描繪草圖,並以灰色粗略地描繪陰影。

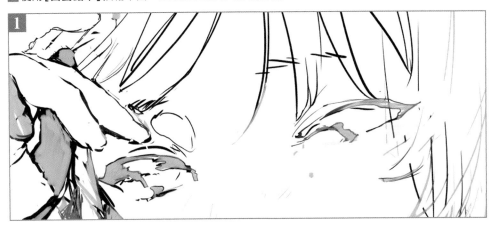

❀ 在草圖上色,塗上底色

2 在草圖圖層之下(1)新建「普通」圖層,塗上顏色。在這個階段要決定光源的位置和整體的色調,將光源設定成面向畫面的右上方。主色是淡藍色,重點色設成黃綠色。

3 在草圖圖層之上(1)新建「普通」圖層,粗略地加上陰影。

4 在3的圖層疊上「變暗」圖層,使用淡藍色(#CEECFF)將整體填滿顏色,不透明度設定為74%。整體塗上淡藍色後,之後描繪的高光就會很顯眼。
將草圖圖層(1)的不透明度降低為50%,合併1~4的圖層。

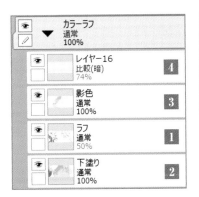

肌膚和頭髮
的畫法

從這裡開始要在合併成一個的圖層上作業，像要從草圖上填滿顏色一樣，一邊調整較粗糙的部分，一邊描繪。使用前端清楚鮮明的筆刷進行模糊處理，表現出暖意。

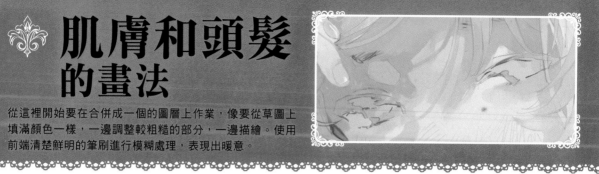

❖ 肌膚上色

1️⃣ 將肌膚上色時，不用在意頭髮和眼眸的部分。使用[**噴塗筆**]將草圖描繪的線條填滿顏色。

2️⃣ 調整肌膚的紅色調和描線粗糙的部分，此時要使用[**麥克筆**]和[**自動鉛筆**]。上眼皮也簡單描繪出來。

❖ 頭髮上色

3️⃣ 在肌膚呈現出立體感的區域描繪頭髮。使用[**噴塗筆**]將草圖的描線變淺，再以[**自動鉛筆**]畫出新的線條，這個描線要一直保留到完成插畫的階段，要使用柔和顏色描繪。

❖ 投下來自頭髮的陰影

4️⃣ 使用[**自動鉛筆**]在肌膚投下頭髮的陰影。髮尾的陰影使用稍微鮮豔的顏色，因為要表現出髮尾和肌膚的距離感。陰影的邊界線使用[**麥克筆**]進行模糊處理。

point

進行模糊處理時使用的筆刷

在這個插畫中要模糊上色部分時，特地不使用[**水彩筆**]這種能做出漂亮模糊效果的筆刷。而是以筆刷前端清楚鮮明的[**麥克筆**]和[**自動鉛筆**]仔細地進行模糊處理。因為要表現出有點滲出且帶有暖意的色調。

眼眸的畫法

眼眸基本上也和肌膚和頭髮一樣，在同一個圖層上進行作業，比起眼眸裡的畫面，更努力描繪睫毛部分。因為要在該處加強畫作的印象，選擇了特地留下描線的畫法，因為要呈現出手繪的質感。

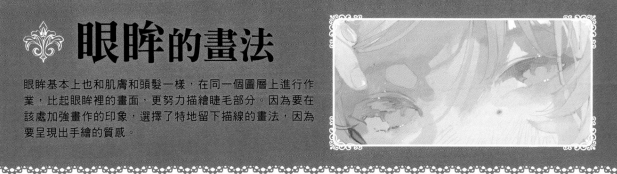

✿ 描繪睫毛

1 一開始先描繪睫毛的大致輪廓（虛線圈起部分）。

2 在輪廓線內側以線影法描繪細的線條。使用 **[自動鉛筆]** 描繪，像要疊上好幾條直線一樣。

3 使用 **[麥克筆（羊皮紋理）]** 模糊內眼角部分。顏色使用接近膚色的顏色，使其融入其中。

4 外眼角部分一樣使用 **[麥克筆（羊皮紋理）]** 進行模糊處理。顏色和內眼角相同，使用接近膚色的柔和顏色，但因為這裡是頭髮落下陰影的下方，所以使用稍微深一點的顏色。

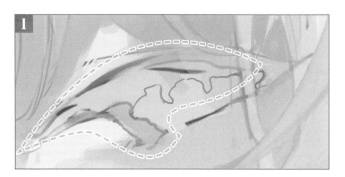

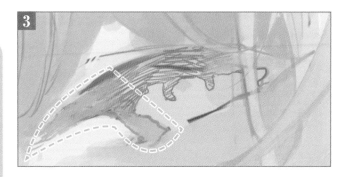

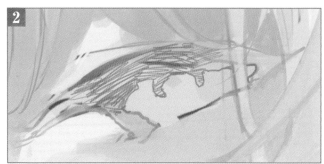

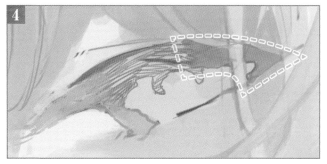

💠 point 線影法

這是描繪細的平行線來表現面的技術。讓平行的線條交叉來表現面時，則稱為「交叉線影法」。

▶線影法

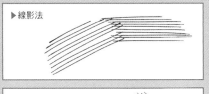

▶交叉線影法

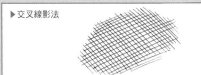

✦ 將睫毛和眼眸填滿顏色

5 使用[**噴塗筆**]並以彩度低且不鮮豔的黃綠色，將連同眼眸在內的所有區域填滿顏色。

6 使用[**噴塗筆**]將睫毛填滿顏色。此時使用的是黃綠色混雜膚色的顏色。

7 瞳孔部分也一樣使用[**噴塗筆**]填滿顏色。

 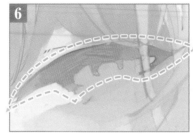 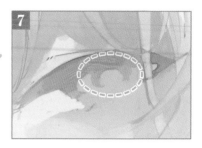

✦ 調整睫毛和眼眸

8 使用[**自動鉛筆**]調整眼眸和睫毛的形狀。
在睫毛描繪出細的直線，顏色使用較深的
抹茶色。這個色調和細線會營造出懶洋洋
的氛圍。

9 調整內眼角側的睫毛形狀，眼白也投下陰
影。

10 調整外眼角側的睫毛形狀。調整輪廓形
狀，讓睫毛往外側捲翹。
右眼也一樣，按照 1 ～ 10 的工序描繪。

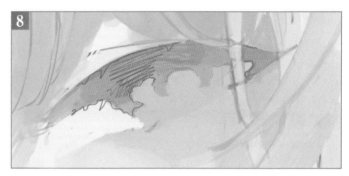

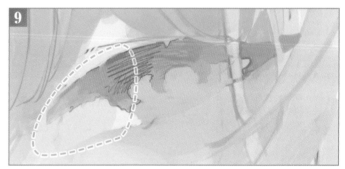

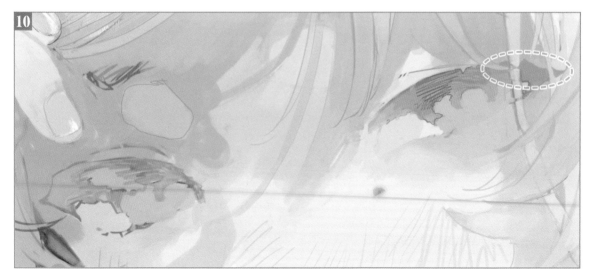

❖ 描繪眼皮

1 在眼眸下方的下眼皮塗上彩度高的粉紅色，再進行模糊處理。

2 下眼皮和臉頰的邊界以模糊方式塗上彩度高的橙色，使用的筆刷是**[麥克筆]**。

3 上眼皮部分在肌膚上色時（→P104）已經先粗略地描繪出來，在此使用**[麥克筆]**簡單調整形狀。

4 在目前為止的作業圖層之上，新建「普通」圖層。使用**[自動鉛筆]**在上睫毛和下睫毛畫出白點作為高光，這是以哭泣後的濕潤質感為形象。描繪雙眼皮、下眼皮時，也要描繪出白點，要在畫作中產生透明感。

❖ 描繪眉毛

1 描繪出顏色稍微深一點的綠色線條，表現出毛髮的流向，使用的筆刷是**[自動鉛筆]**。

2 在綠色描線上塗上黃綠色進行模糊處理。使用**[噴塗筆]**上色，使顏色融為一體。

在這個插畫中，頭髮和眉毛要塗上不同的顏色。眉毛是配合眼眸的顏色。

最後潤飾

觀察整體並加上細緻的描繪，覺得冷清的部分要著手進行
修飾，增加色調不足部分的顏色。最後設定「柔光」添加
漸層，呈現出一致感。

描繪細節

1 為了提高眼眸的資訊量，新建「普通」圖層
（不透明度65％）再做修飾。使用[**麥克筆**]
以灰色將整個眼眸填滿顏色，眼眸下方加上高
光的部分要塗上淺粉紅色，在睫毛塗上黃色。
這是彩度比眼眸顏色還要高的顏色，所以會呈
現出透明感。

2 讓明暗的對比更強烈。新建「普通」圖層，在
睫毛描繪焦茶色的直線，在此使用的是[**自動
鉛筆**]。在另一個圖層作業是因為可能需要調整
透明度，或有時可能要將描繪的內容作廢，要
一邊觀察插畫整體的平衡，一邊審慎考慮再描
繪。

3 4 修飾頭髮流向以及雙眼之間的光等細節，進
行調整。

5 最後新建「柔光」圖層（不透明度65％）。在
面向畫面從右上到左下的部分加上淺粉紅色的
漸層便完成。

仕上げ ソフトライト 65%	**5**	
肌の調整 通常 100%	**4**	
髪の調整 通常 88%	**3**	
まつ毛の描き込み 通常 100%	**2**	
目の描き込み 通常 65%	**1**	
ハイライト 通常 100%		
統合 通常 100%		

色彩變化

疊上「覆蓋」圖層和「變暗」圖層並塗上顏色，製作差分版本，上色部分是右圖中以藍色做記號的部分。在這個插畫中，是將眼眸和指甲的顏色搭配在一起，因此指甲顏色也同時改變。

眼眸本身大致上是以灰色上色，主要改變的只有睫毛的顏色，眼睛整體的色調就會改變。只單純改變顏色的話，不會形成理想的色調，還透過「普通」圖層進行修飾。

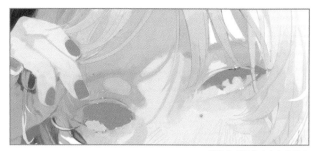

▲製作色彩變化時上色的部分

粉紅色眼眸

這是粉紅色的差分版本，變成可愛的氛圍，只改變顏色的話，不會形成想要的彩度。因此在睫毛濃密部分塗上深粉紅色，而且將整個區域變成粉紅色的話，主張也不會過於強烈。指甲和睫毛選擇柔和的橙色。

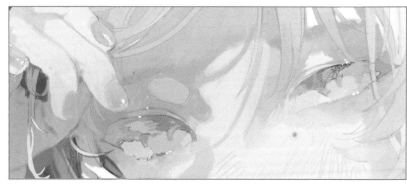

透明眼眸

這次的插畫，整體上是塑造成白色世界，因此和色素淺的顏色搭配性極佳。設定「覆蓋」圖層（不透明度45％）以淺粉紅色上色，再設定「顏色變暗」圖層（不透明度26％）以藍灰色上色。為了活用透明感，眼眸的部分不太修飾。

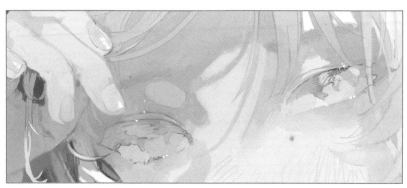

令人深陷其中眼眸的畫法

這是讓人感受到強大意志的深色眼睛。瞳孔附近使用深色描繪出放射狀，呈現出越往外側就越明亮的感覺。
這樣就會產生深邃感，呈現出讓人不由自主深陷其中的眼眸。

創作者解說 ✦ 目標是畫出能享受顏色重疊和筆跡的眼眸。

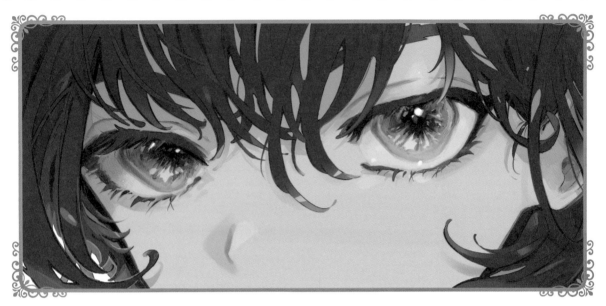

創作者 ✦ **回る酸素**　　使用軟體 ✦ **CLIP STUDIO PAINT**

❖ 使用的筆、筆刷

[些許飛白] 這是毛筆風筆觸的畫筆，能畫出宛如墨水斷斷續續般的線條。主要用於線稿和眼眸上色的情況。

[平坦] 這是筆尖為方形的筆刷。依據筆壓差異，呈現出來的濃度會有所不同。只要使用一支這種筆刷，就能表現出淺色到深色的描繪。

[G筆] 這是能畫出清晰線條的筆刷。不想引人注目的部分、不想出現顏色不均的部分，以及將塊面填滿顏色時，會使用這個筆刷。

[粗澀筆] 這是利用粗糙筆跡呈現粗澀質感的筆刷，會使用於想要強調的部分。在這個插畫中，主要是在修飾時使用。

❖ 些許飛白

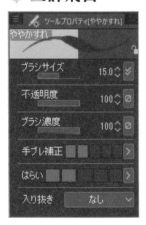

❖ 平坦

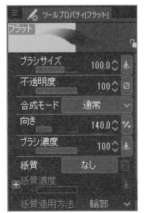

❖ G筆

❖ 粗澀筆

❧ 草圖～塗上底色

1. 在草圖階段也要先決定好大略的色調。
2. 3. 將描繪草圖的圖層不透明度降低到20％，再製作線稿用「普通」圖層。
以顏色變淺的草圖為指引，使用[些許飛白]描繪線稿。
線稿分成臉部部位（眼睛、鼻子、眉毛）和臉部之外（頭髮、輪廓）這兩部分。
眼眸部分事先描繪了瞳孔和高光，因為上色時要掌握位置。眼眸邊緣使用模糊的線條，只描繪
出輪廓。這是因為之後修飾完就會成為不需要的部分。

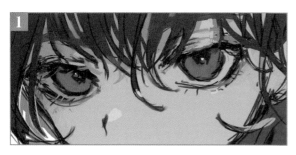

❧ 塗上底色

4. 以作為膚色底色的灰色（**#BBB4BC**）將整個人物填滿顏色。
5. 製作新資料夾，在 4. 的圖層進行剪裁。在資料夾內新建眼睛、眉毛、頭髮的塗上底色用的
「普通」圖層，再塗上底色。
6. 7. 在線稿圖層之上剪裁「普通」圖層。變更線稿顏色。先改變線稿顏色，整體色調就會產生
一致感，作業會變容易。
8. 9. 複製線稿圖層（2. 3.），將混合模式變更成「差異化」。不透明度也設定為65％。鼻子、
雙眼皮和陰影等處也要變更顏色，使其和塗上底色的部分融為一體。

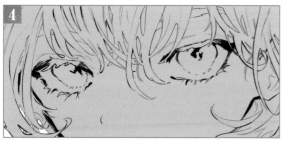

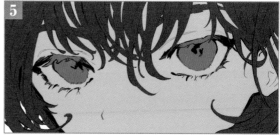

◆ #BBB4BC ◆ #88246F ◆ #416F86

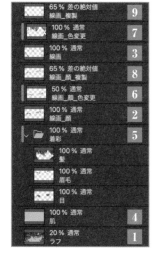

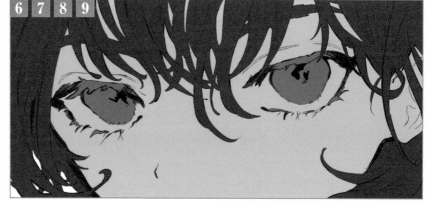

111

肌膚和頭髮
的畫法

在右眼投下陰影，在左右兩邊做出差異，因為要將視線引導至左眼（畫面右側）。頭髮分別使用[平坦]和[G筆]表現出絕妙的質感差異。

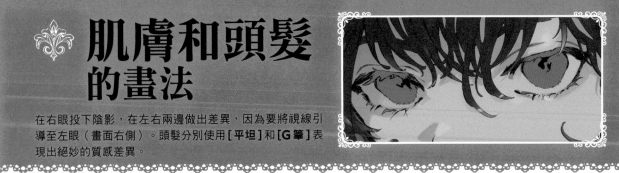

肌膚上色

1 新建「普通」圖層，在肌膚的塗上底色圖層進行剪裁。肌膚的上色從光、陰影到眼白，都要在這個圖層進行。因為要活用在同一個圖層上疊塗顏色後，意外產生的混雜顏色。
使用[平坦]描繪陰影，下眼皮的紅色調也使用[平坦]描繪。
眼白部分要混雜肌膚和眼眸的顏色，使用調整成白色的顏色。和周圍融為一體後，就會產生一致感。

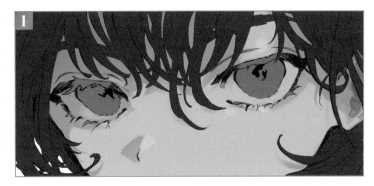

頭髮上色

2 新建「普通」圖層，在頭髮的塗上底色圖層進行剪裁。使用[平坦]大略地加上陰影。

3 修飾細節，表現頭髮的立體感。接著追加「普通」圖層，在 **2** 的圖層進行剪裁。光線照射部分要使用不透明度設定為90%的[G筆]上色。髮尾等處使用[平坦]上色。可以表現出帶有微妙差異的色調。

4 在眉毛描繪陰影。追加「普通」圖層，在眉毛的塗上底色圖層進行剪裁。使用[平坦]描繪陰影。

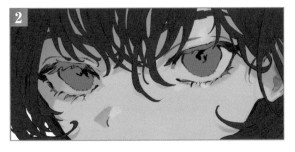

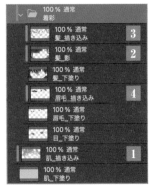

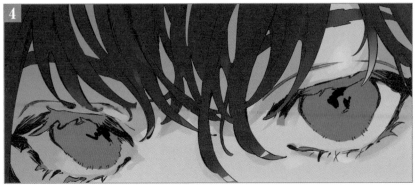

眼眸的畫法

眼眸要以「描繪圖案」的感覺去上色，在眼睛的塗上底色圖層上進行陰影、高光以及修飾的作業，因為要活用偶然形成的顏色和形狀。

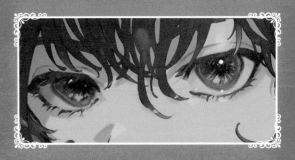

眼眸上色

1 使用**[G筆]**將睫毛塗上顏色，要搭配髮色。
使用**[些許飛白]**筆刷（不透明度80%）描繪瞳孔和虹膜。但之後要加上高光的部分不要上色，要注意這一點。

2 使用深色在眼眸內側描繪陰影。上色時要避開虹膜周圍。

3 使用**[G筆]**（不透明度80%）在瞳孔周圍以更深的顏色上色，可以表現出深邃感。

4 將瞳孔作為中心點，描繪放射狀的虹膜。使用**[些許飛白]**從內側往外側描線。

5 在眼白和黑眼珠的邊界塗上淺淺的紫色。

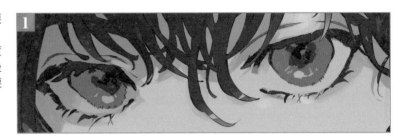

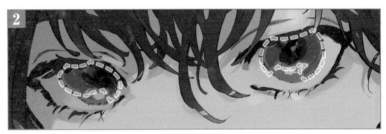

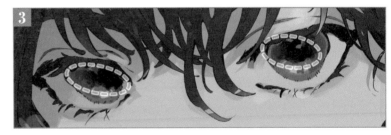

 虹膜

虹膜上色時要使用較明亮的顏色，這樣就會形成閃閃發亮的眼眸。
要使用小尺寸的筆刷，特地使用粗糙筆觸描繪，留下筆跡。以滴管吸取頭髮和眼眸的顏色再混合在一起，這樣色調就會增加，畫面會變豐富。

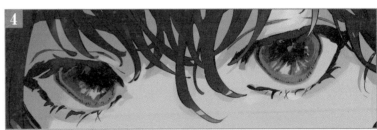

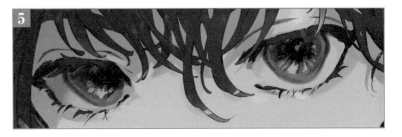

113

6 在線稿圖層之上新建「普通」圖層。使用深藍色以漸層方式往內側塗抹出眼白和黑眼珠的邊
界線。
修飾高光和虹膜，描繪時要注意高光是在球體的眼球表面上，這樣就能表現出深邃感。使用
白色加上強烈的高光，微弱的高光則以作為重點色的高彩度的紅色和綠色來描繪。

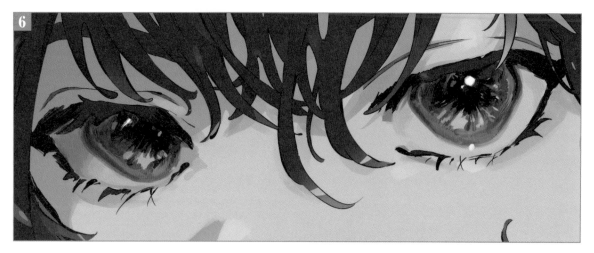

7 以滴管吸取肌膚和頭髮的顏色，利用吸取的顏色描繪睫毛和眼皮細節。
使用的筆刷是[些許飛白]和[平坦]。
上睫毛設定成只在外眼角畫出眼影，外眼角側要特別將顏色變深。利用重要區域營造出毛髮
之間的空隙，表現出睫毛的髮際線方向和流向。

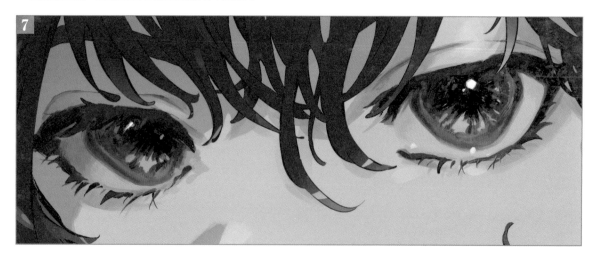

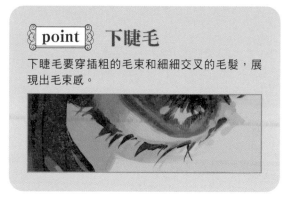

point 下睫毛

下睫毛要穿插粗的毛束和細細交叉的毛髮，展
現出毛束感。

最後潤飾

一邊確認整個插畫，一邊修飾修改有違和感的部分。透過細緻的描繪，提高畫作品質。使用色調補償圖層或「相加」、「除以」圖層，增加眼眸的閃亮感。

❧ 修飾、修正細節

將目前為止的作業圖層全部合併。在合併圖層之上新建「普通」圖層，修飾細節。

鮮明顯眼的部分（頭髮、睫毛等部分）要使用不透明度設定為50％～90％的[G筆]和[粗澀筆]塗上深色。在頭髮和輪廓的線條，因為要強調部位之間的重疊，加入膨脹色的紅色。

頭髮的髮束整體上也進行了修飾，因為要增加資訊量。

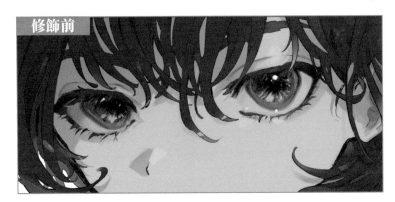

修飾前

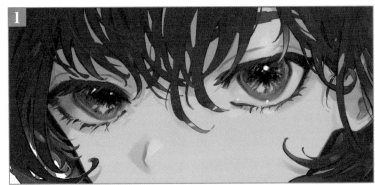

1

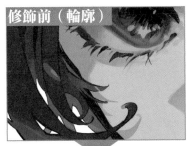

修飾前（輪廓）

修飾前（鼻子）

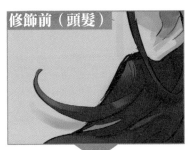

修飾前（頭髮）

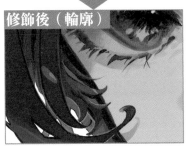

修飾後（輪廓）

修飾後（鼻子）

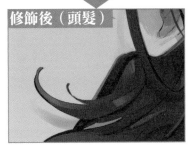

修飾後（頭髮）

✤ 套用色調補償，讓眼眸閃閃發光 ———————

2 新建新色調補償圖層（色調曲線），如右圖般調整亮度和色調。

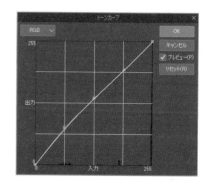

3 新建「相加」圖層（不透明度20％）。瞳孔除外，使用淡藍色將整個眼睛連同眼白部分填滿顏色，在眼眸增加閃耀感。

4 最後新建「除以」圖層（不透明度25％）。使用明度低的橙色將眼眸填滿顏色，在眼眸添加光澤。

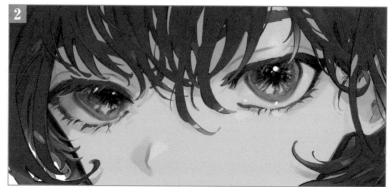

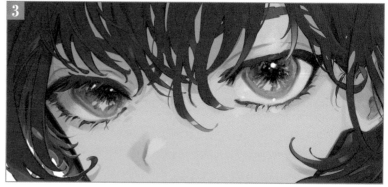

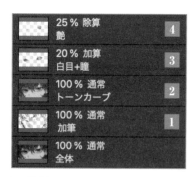

	25 % 除算 艷	4
	20 % 加算 白目＋瞳	3
	100 % 通常 トーンカーブ	2
	100 % 通常 加筆	1
	100 % 通常 全体	

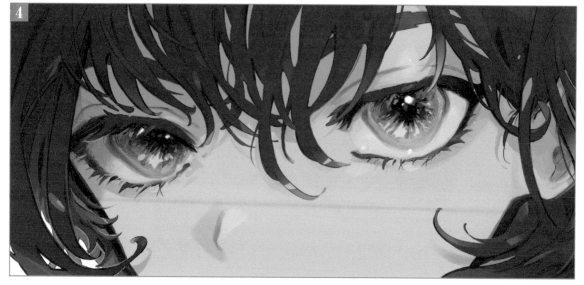

色彩變化

新建「覆蓋」圖層,將不透明度設定為50%左右,活用原本的色調,同時將眼眸部分填滿顏色,改變顏色。

紫色眼眸

使用粉紅色將眼眸部分填滿顏色,畫成紫色眼眸。
將配色整合成同色系的顏色後,整個插畫就會增加穩定感。

▲這是設為「普通」圖層(不透明度100%)顯示出來的狀態。

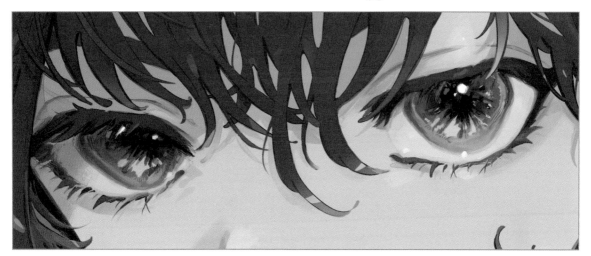

綠色眼眸

使用綠色將眼眸部分填滿顏色,綠色是髮色「粉紅色」的互補色。互補色的搭配組合會襯托彼此的顏色,如果對配色拿不定主意,也推薦將互補色搭配組合在一起。

▲這是設為「普通」圖層(不透明度100%)顯示出來的狀態。

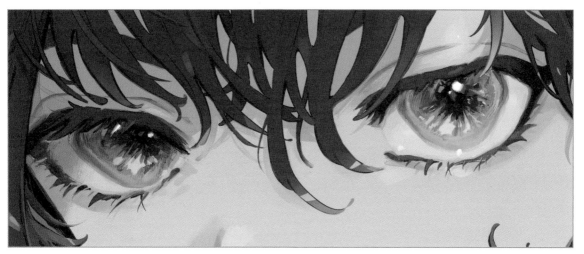

117

淺淡眼眸的畫法

使用複數的高光表現出眼睛濕潤後淚膜覆蓋的模樣。粗眼影和外眼角上揚的眼睛形狀就像貓眼一樣，會強調眼眸的圓潤度。下垂眉毛加上落淚的表情會吸引對方的視線，不會看向其他地方。

創作者解說 ❀ 描繪了像玻璃一樣，因眼淚而濕潤的眼眸。

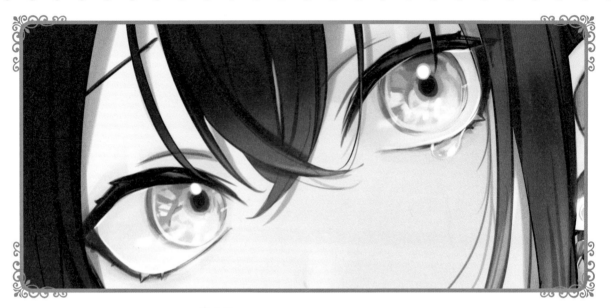

創作者 ✣ 八三　　使用軟體 ✣ CLIP STUDIO PAINT

❀ 使用的筆、筆刷

有記載 Content ID 的筆刷是本書刊載時已在 CLIP STUDIO PAINT 公開的筆刷。輸入記載的 ID，就能連結到該筆刷的公開頁面。

[粗糙線]（Content ID：1710309）這是在線稿、陰影和上色等各方面使用的筆刷。

[油蠟筆]（Content ID：1702961）描繪照射在頭髮的光等光線時，會使用這個筆刷。

[蛋白石發光　絲帶類型]（Content ID：1719350）這是在黑底追加蛋白石色調閃耀感的筆刷。會用於髮色的重點設計上。

[真實稜鏡筆刷]（Content ID：1736408）這是可以描繪細緻稜鏡反射的筆刷。在金屬等裝飾品周圍使用了這種筆刷。

❀ 粗糙線

❀ 油蠟筆

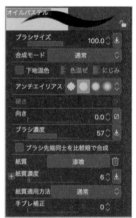

✤ 描繪草圖

在草圖階段也描繪了眼睛以外的部分，之後再進行調整、決定構圖，周圍也描繪出來後，就容易掌握整體。

在描繪線稿的階段，若覺得不容易掌握形狀，就在這個草圖圖層上重新描繪。描繪線稿時為了容易區別線稿的描線和草圖的描線，要變更圖層顏色後再改變線條顏色，不透明度也調整成10～20％。

✤ 描繪線稿

1 以草圖為指引，使用[粗糙線]描繪線稿。在最後潤飾的工序（→P123），以厚塗方式從線稿上面上色。線稿最後不會留在畫面上，所以使用粗略的描線也沒關係。按照眼睛、手指、頭髮和耳朵部位來區分圖層。

2 眼睛的線稿圖層中，選擇和頭髮重疊部分（虛線圈起部分）再「剪下」。執行「貼上」後，就追加剪下部分作為「普通」圖層。將不透明度調整成31％，就能將和頭髮重疊部分的線稿變淺。

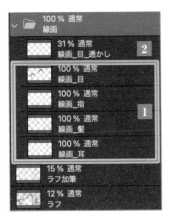

✤ 塗上底色

在線稿資料夾之下新建上色資料夾。

按照部位分別上色前，要使用單一顏色將整個角色填滿顏色。全選已經填滿顏色的圖層，在整個上色資料夾套用圖層蒙版（從「選單」→「圖層」→「圖層蒙版」選擇「在選擇範圍外製作蒙版」）。

按照部位在上色資料夾內新建圖層。分成睫毛、眼睛、外眼角、眼白、肌膚和頭髮。在各個圖層中要進行分別上色，較粗略的部分使用[油漆桶]，髮尾和細緻部分則使用[G筆]。

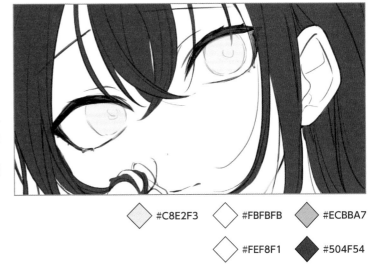

◇ #C8E2F3　　◇ #FBFBFB　　◈ #ECBBA7

◇ #FEF8F1　　◆ #504F54

肌膚和頭髮
的畫法

在臉頰周圍的頭髮要輕柔地疊上膚色。營造出有透明感的肌膚和頭髮。耳邊的頭髮要加入內側挑染色，這樣即使是黑髮，印象也會變輕盈，產生時尚感。

肌膚上色

1 針對肌膚的塗上底色圖層設定「鎖定透明圖元」。使用[噴槍]加上薄薄一層的漸層。

2 在肌膚的塗上底色圖層之上新建「色彩增值」圖層，再進行剪裁。在臥蠶、鼻子和手指關節等處加上薄薄一層的陰影，以設定成透明色的筆刷消除光線照射部分，調整陰影形狀（虛線圈起部分）。不使用[橡皮擦]就能留下筆刷的質感。

3 接著新建「色彩增值」圖層，再進行剪裁。使用[粗糙線]將頭髮落下的陰影和脖子等深色陰影塗上顏色。

point 眼皮上色

將眼窩整體顏色變深，就會變成花稍刺眼的印象，所以為了形成自然眼皮的光澤感，要特別注意這個部分。

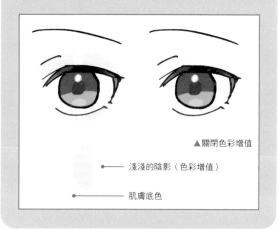

▲關閉色彩增值

—— 淺淺的陰影（色彩增值）

—— 肌膚底色

頭髮上色

1 針對頭髮的塗上底色圖層設定「鎖定透明圖元」。使用[噴槍]在瀏海和輪廓周圍加上薄薄一層的膚色，追加內側挑染色。

2 追加「色彩增值」圖層，在頭髮的塗上底色圖層進行剪裁。配合頭髮的流向，使用[粗糙線]大略地加上淺淺的陰影。

3 接著追加「色彩增值」圖層，並進行剪裁，再加上細緻陰影。

4 追加「覆蓋」圖層再進行剪裁，並使用[油蠟筆]加上高光。

打算追加耳環，所以追加「色彩增值」圖層，使用[噴槍]將畫面左側變暗。

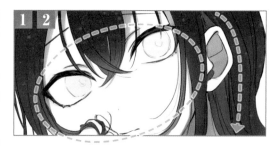

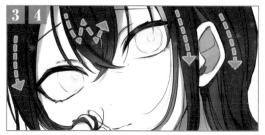

眼眸的畫法

要描繪適合哭泣表情且淚眼汪汪的大眼睛，表現出和各種藍色搭配出來的陰影和高光、清澈的眼白，以及令人深陷其中的淺淡眼眸。

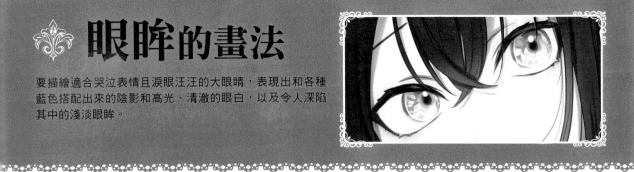

眼眸上色

1 針對眼眸的塗上底色圖層設定「鎖定透明圖元」。在塗上底色圖層上直接描繪陰影，眼眸的下半部分要使用 [粗糙線] 疊塗深色，留下彎月形狀。

2 像包圍瞳孔一樣描繪出放射狀虹膜，使用深藍色包圍，讓眼白和黑眼珠部分的邊界更清晰。

3 在眼眸正中間疊上淡藍色（ **#5280FC** ）和黑色（ **#18273C** ）描繪瞳孔。和眼眸上色一起進行，並調整線稿形狀。

 #C8E2F3 #97A9D2 #5280FC

 #3598CE #18273C

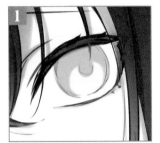

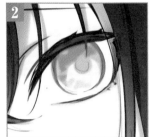

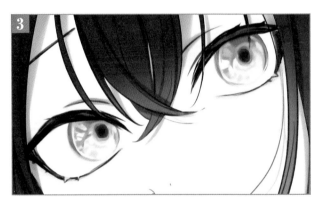

加上光和陰影

1 針對眼白的塗上底色圖層設定「鎖定透明圖元」。要注意眼睛是球體，使用 [粗糙線] 描繪反射光和陰影。

2 在眼眸加入淡藍色和粉紅色的重點色，增加色調，提升眼眸的資訊量。

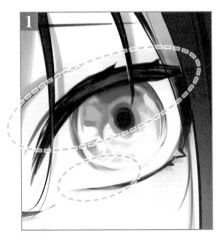

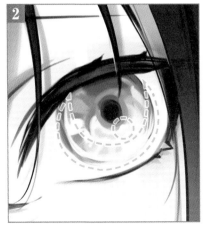

 #F6E6F0

#FEF2C6

 #2B8BC5

100 % 通常 目		
100 % 通常 目尻		
100 % 通常 白目		

❖ 加上高光

1. 在線稿資料夾中的最上面追加「普通」圖層。在瞳孔上面疊上淡藍色和白色，表現出高光。

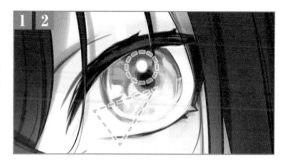

2. 在其上追加「普通」圖層（不透明度35％），要注意眼睛是球體再描繪反射光。使用[橡皮擦]刪除，調整形狀使其形成鮮明的印象。

3. 選擇已經描繪高光的圖層（ 1 ），在睫毛和眼白的邊界畫上白線。表現出眼眸的濕潤。

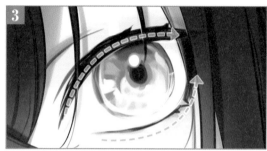

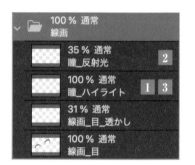

📖 point 高光的顏色和畫法

眼眸的高光部分將最深的部分填滿顏色後，像要留下邊緣一樣，在正中央疊上白色。邊緣使用有彩色是因為比起白色單色，添加顏色資訊後，眼眸的顏色數量就跟著增加，會形成華麗印象。

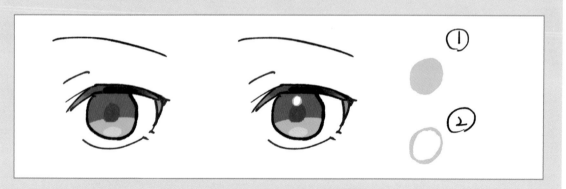

顏色要選擇比眼眸底色還要鮮豔且彩度高的顏色，經常選擇色環右上部分的顏色。

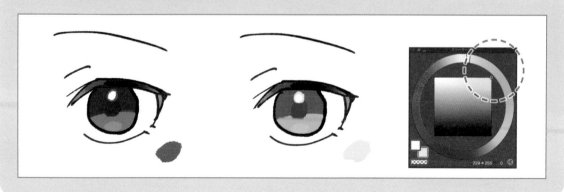

最後潤飾

追加顏色和效果，就能統一整體平衡和色調。畫上眼淚，展現出哭泣的表情，從表情讓人感受到故事性。

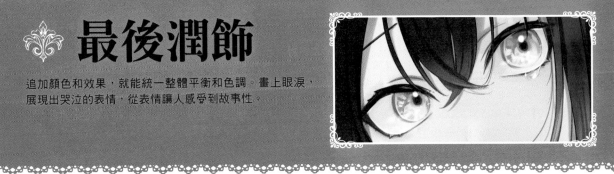

追加耳環

1 在線稿資料夾之上新建描繪耳環的資料夾。在資料夾中新建「普通」圖層，使用[**粗糙線**]描繪耳環的線稿。

2 追加「普通」圖層，塗上底色。設定「鎖定透明圖元」，留意金屬的質感再使用[**粗糙線**]描繪陰影和高光。

3 複製上色圖層（**2**），移動到資料夾裡的最下面，套用「高斯模糊」濾鏡，將數值設定為「90.05」。最後將混合模式變更為「濾色」。

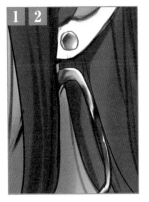
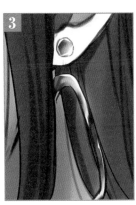

調整平衡

1 在上色資料夾裡的最上面追加「色彩增值」圖層，使用彩度低的淡藍色將整體上色。

2 各個部位直接在線稿圖層上進行修飾。調整形狀，使其與上色部分融為一體。平衡上讓人在意的部分，要選擇數個相應的圖層，將線稿位置錯開，或是使用任意變形工具調整形狀。

3 針對眼睛的線稿圖層設定「鎖定透明圖元」，使用[**噴槍**]在外眼角和內眼角附近噴上茶色（圖圈起部分），將睫毛顏色稍微變淺，使印象變輕盈。

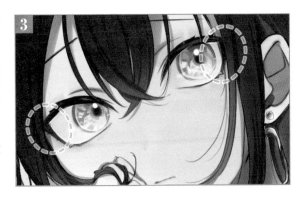

描繪眼淚

1 在線稿資料夾裡的最上面新建修飾眼淚的「普通」圖層，使用[**粗糙線**]描繪淚珠的輪廓。

2 以滴管吸取肌膚的陰影色，稍微降低明度，描繪眼淚的陰影，像是照著輪廓外側描繪一樣，加上陰影。淚珠內側也塗上淺色陰影，高光要使用白色描繪。筆刷全都使用[**粗糙線**]。

3 選擇和肌膚底色相比之下，稍微降低明度的顏色。使用[**粗糙線**]描繪沿著肌膚滴下的淚痕。

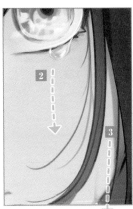

point 眼淚

眼淚的高光為了避免印象模糊，盡量將輪廓描繪得很清楚。此時要參考真正的水滴，做出線條粗細等變化。

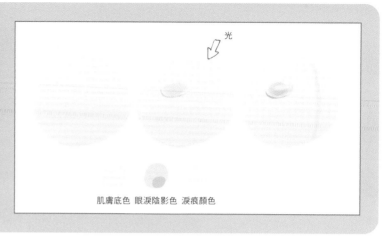

光

肌膚底色　眼淚陰影色　淚痕顏色

❖ 效果 ━━━━━━━━━━━━━━━━━━━━━━━━━━━━❖

1 在目前為止的作業圖層（資料夾）之上，新建要加上潤飾效果的資料夾。將資料夾的混合模式設為「穿透」。在資料夾內追加「覆蓋」圖層，使用[粗糙線]修飾鼻子的高光和外眼角的紅色調。接著在眼眸邊緣和覆蓋在左臉頰的髮束塗上顏色，呈現出深淺。

2 新建「覆蓋」圖層，以筆刷尺寸設定為 2000 左右的[蛋白石發光　絲帶類型]在畫面右側上色。這個筆刷呈現出來的顏色會有偏差，要反覆畫到喜歡的色調出現為止。

3 新建「濾色」圖層。使用[真實稜鏡筆刷]讓光四散在耳環周圍。

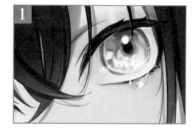
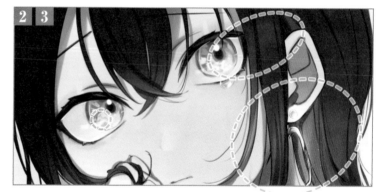

❖ 紋理 & 漸層對應 ━━━━━━━━━━━━━━━━━━━❖

使用 CLIP STUDIO ASSETS 發布的素材。
首先貼上[彩色雜訊紋理黑灰白]（Content ID：1736663）中，混合模式設定成「覆蓋」（不透明度60%）的[彩色雜訊紋理灰 g25]來增加資訊量，在插畫呈現出深淺。
追加新色調補償圖層（漸層對應），再追加[＊NO title＊]（Content ID：1778006）中，混合模式設定成「柔光」（不透明度40%）的[維他命]（漸層對應的設定刊載於P125）。

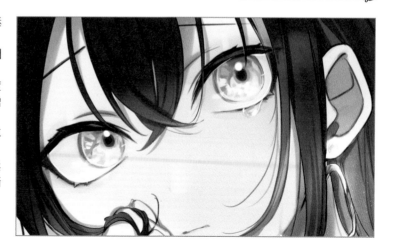

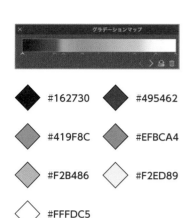

#162730 #495462

#419F8C #EFBCA4

#F2B486 #F2ED89

#FFFDC5

point 漸層對應

從「圖層」選單→「新色調補償圖層」→「漸變對應」就能追加這個效果。這是根據所選擇的圖層深淺，自動分配顏色的工具。要將單色插畫彩色化時，或是想要改變上色後的插畫氛圍時，經常使用這個工具。嘗試各種漸層對應，並調整混合模式和不透明度，再去找出適合形象的色調。

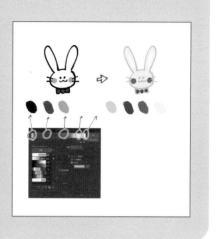

色彩變化

在進行「眼眸上色」（→P121）、「加上高光**1**」（→P122）、「效果**1**」（→P124）的各個圖層之上追加新色調補償圖層。變更色相，改變眼眸顏色。

紅紫色眼眸

將原本插畫〈藍色眼睛〉的色相變更為「＋146」。
紫色是神秘且難以理解的顏色。加上粉紅色後，就會變成有女人味的感覺，提升魅力。

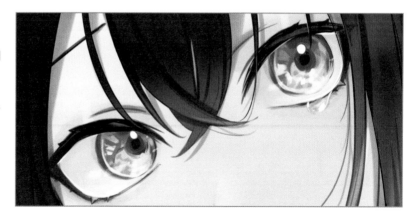

黃色眼眸

將原本插畫〈藍色眼睛〉的色相變更為「－180」。
黃色是明亮且容易親近的顏色。能感受到一股稚氣，形成天真無邪的印象。

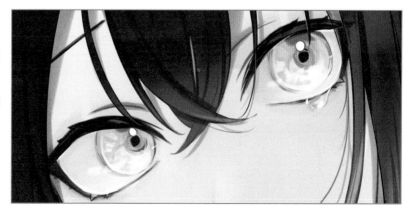

玻璃珠般眼眸的畫法

在眼眸內部加上漸層，將瞳孔畫成長條形，讓眼睛呈現有角度的感覺，就能在眼眸呈現出深邃感和立體感。在睫毛、眼眸的高光與反射使用色彩繽紛的顏色，像玻璃珠的反射一樣閃閃發光。

創作者解說 ✿ 概念是「在變形中特別確實地表現出深邃感的眼睛」。

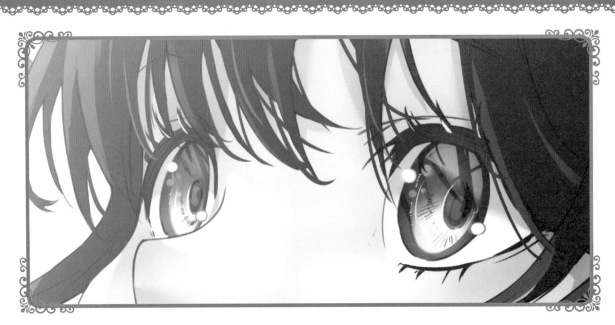

創作者 ✛ **sone**　　　使用軟體 ✛ **CLIP STUDIO PAINT**

使用的筆、筆刷

有記載 Content ID 的筆刷是本書刊載時已在 CLIP STUDIO PAINT 公開的筆刷。輸入記載的 ID，就能連結到該筆刷的公開頁面。

[G筆] 包含陰影在內，基本上全都用這支筆刷上色。
[模糊] 只用 [G筆] 描繪的話，插畫會形成僵硬的印象。想要柔和表現的部分會使用這個筆刷進行模糊處理。
[噴槍（柔軟）] 在肌膚等想要呈現立體感的部分上色時，會使用這個筆刷。
[懶人筆刷]（Content ID：1708873）正式名稱是「線稿、水彩和厚塗都用一隻筆刷解決的懶人筆刷」。描繪線稿時會使用這個筆刷。

❀ G筆

❀ 模糊

❀ 噴槍（柔軟）

❀ 懶人筆刷
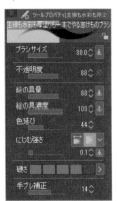

❧ 彩色草圖〜塗上底色

1. 彩色草圖使用「Procreate」這個 APP 並利用 iPad 製作。製作草圖時，靈感很重要。如果是在桌子以外的地方也能作業的平板電腦，就能一邊轉換心情一邊進行草圖作業。為了避免上色時猶豫不決，草圖階段要連細節都先描繪出來。

2. 以草圖為基礎描繪線稿。使用將筆尖設定為 15〜20pt 的 [懶人筆刷]。眼睛和眼睛之外部分的線稿要在另一個圖層進行。

3. 使用 [油漆桶工具] 塗上底色，將肌膚、眼白、眼眸、睫毛和頭髮各自區分圖層。

4. 除了睫毛之外，分別在其他塗上底色的圖層之上剪裁「色彩增值」圖層（不透明度58%）。使用淡藍色（**#B1C2D4**）將整體填滿顏色，將臉部變暗，表現出逆光的陰影。

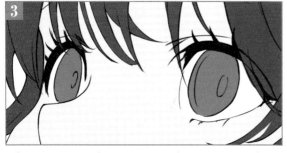

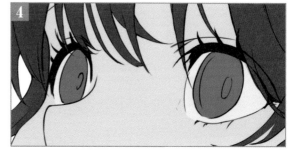

 #8982CA　 #2B2021　 #675B57　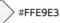 #FFE9E3

❧ 肌膚上色

1. 新建「色彩增值」圖層，使用 [噴槍] 在肌膚添加紅色調。顏色要使用彩度低、明度高的紅色，以眼睛周圍和邊緣部分為中心加上紅色調。

2. 新建「覆蓋」圖層，使用 [G筆] 描繪從頭髮落下的陰影。

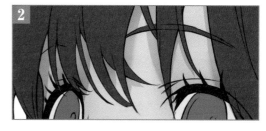

3. 新建「覆蓋」圖層，先在鼻子和臉頰加上較微弱的高光。

4. 新建「濾色」圖層，使用黃色系的顏色描繪出更強烈的高光（虛線圈起部分）。使用 [G筆] 描繪，再以 [模糊] 調整形狀。

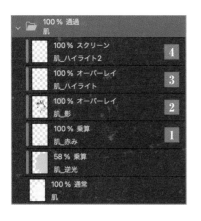

眼眸的畫法

透過反射和高光的搭配組合描繪出深邃眼眸。在反射和高光使用各種顏色，增加畫面整體的顏色數量。

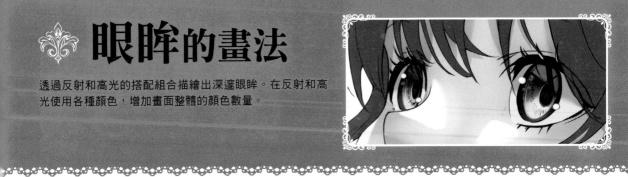

眼白上色

1. 新建已剪裁塗上底色圖層的「色彩增值」圖層，在上方描繪陰影。
2. 新建「濾色」圖層，加上來自下方的高光。

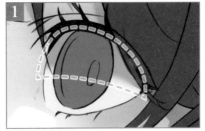

描繪眼眸內部

3. 使用深色將瞳孔和眼眸邊緣上色。
4. 新建「加深顏色」圖層，使用[噴槍]在眼眸迅速塗上深色，呈現出立體感。
5. 新建「加亮顏色（發光）」圖層（不透明度88%），將眼眸下方變亮。
6. 新建「濾色」圖層（不透明度41%），描繪眼眸裡面的反射。要注意眼睛是球體，添加顏色。鎖定圖層，使用[漸層]的彩虹色描繪。將[G筆]設定成透明色，削減彩虹色部分，調整形狀。

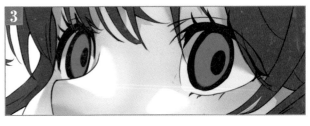

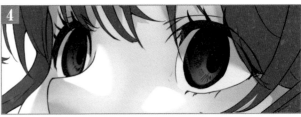

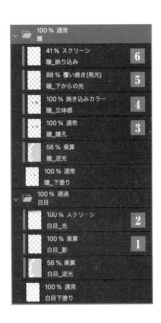

◆ 3 #1E2239

◆ 4 #2D3043

◇ 5 #71C6AC

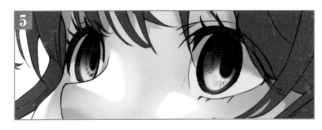

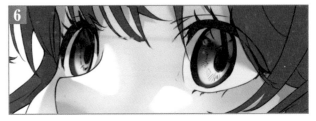

❖ 修飾睫毛、高光

1 在睫毛的塗上底色圖層剪裁「覆蓋」圖層。使用 **[噴槍（柔軟）]** 將內眼角和外眼角部分塗滿黑色。使用 **[G筆]** 以細線描繪出睫毛的質感。

2 在線稿圖層之上新建「普通」圖層。使用 **[G筆]** 修飾照射在睫毛的光和下睫毛。

3 在修飾過的圖層（**2**）之下新建「普通」圖層（不透明度92%）。使用 **[G筆]** 在眼眸加上色彩繽紛的高光。

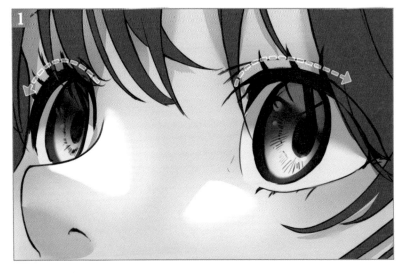

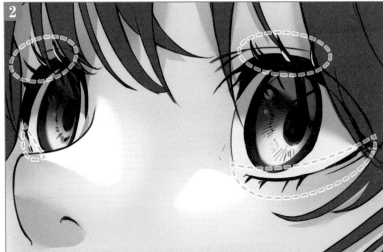

point

高光的位置

太陽、電燈等光源基本上大多位於比人還要高的位置。因此高光一般會配置在眼球之上。

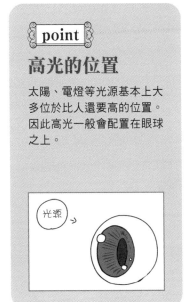

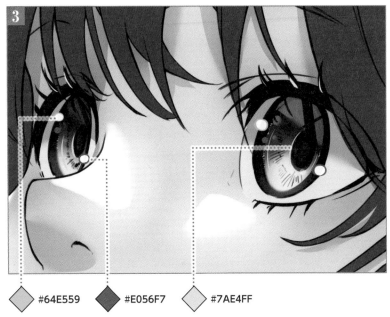

◇ #64E559 ◆ #E056F7 ◇ #7AE4FF

 # 最後潤飾

設定「覆蓋」圖層描繪頭髮陰影。整體加上光線的照射，進行最後潤飾。這次是將面向畫面的左側變得非常明亮，因為將強烈光源設定在左上。

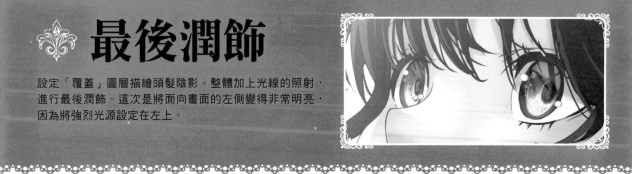

頭髮上色

1. 新建「覆蓋」圖層，使用[G筆]描繪陰影。
2. 再新建一個「覆蓋」圖層，使用[噴槍（柔軟）]描繪出頭部的立體感。
3. 新建一個圖層，在瀏海追加兩鬢垂下的短髮。

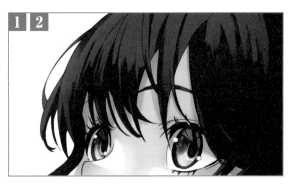

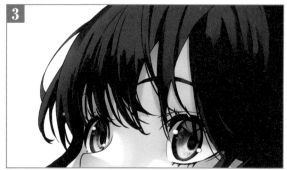

調整顏色

1. 新建「濾色」圖層（不透明度90％）。使用[噴槍（柔軟）]在畫面左上方加上黃色的光。

2. 追加新色調補償圖層（色調曲線），如下圖般調整。

3. 新建「相加（發光）」圖層（不透明度85％）。一邊觀察整體平衡，一邊添加光。將面向畫面的左側整體變亮。

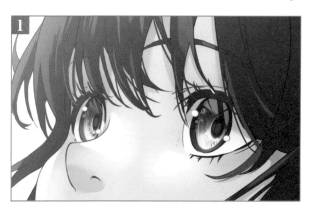

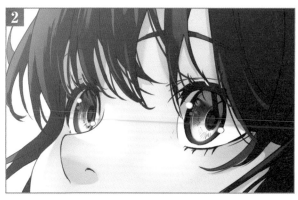

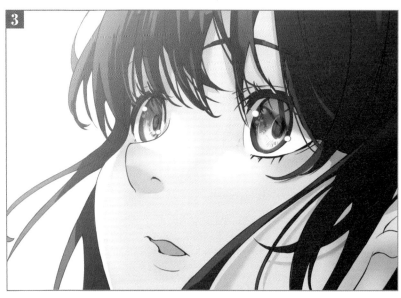

	85 % 加算(発光)	3
	光追加	
	100 % 通常	2
✓	トーンカーブ1	
	90 % スクリーン	1
	空気感	
	100 % 通常	
	おくれ毛	
	100 % 通常	
	まつ毛追加	
	92 % 通常	
	目追加	
>	100 % 通常	
	線画	
>	100 % 通常	
	着彩	

❦ 色彩變化

在眼眸資料夾（→P128）之上追加新色調補償圖層（色相・彩度・明度）。調整色相數值，變更顏色，必要時也要調整其他參數。

❧ 綠色眼眸

將原本插畫〈藍色眼睛〉的色相變更成「－117」。
與藍色相較之下，綠色眼眸會形成稍微帶有活力的印象。綠色是協調性佳的顏色，一般會作為眼眸顏色來活用。

❧ 紅色眼眸

這次要以〈綠色眼眸〉為基礎，將色相變更成「－117」。
紅色眼眸會形成妖豔印象。紅色是強烈顏色，因此一般不常使用於眼眸表現。要盡量配合插畫主題和角色來使用。

珠寶飾品般眼眸的畫法

在頂點、下方和邊緣等眼眸各處加上光。除了眼眸之外，睫毛也加上光，進行修飾。
在眼睛各處描繪的光，就像以寶石裝飾眼睛一樣閃閃發亮。

創作者解說 ✿ 不畫出清楚的輪廓，而是稍微讓其模糊。目標是畫出有如穿透寶石的光的眼眸。

創作者 ✤ **藤實なんな**　　　使用軟體 ✤ **CLIP STUDIO PAINT**

✤ 使用的筆、筆刷

有記載 Content ID 的筆刷是本書刊載時已在 CLIP STUDIO PAINT 公開的筆刷。輸入記載的 ID，就能連結到該筆刷的公開頁面。

[圓筆] 這是 CLIP STUDIO PAINT 預設安裝的筆刷。可以使用於線稿、想要清楚呈現的部分等重點處。調整不透明度後，也能形成柔和表現。大部分的上色，都能只用這個筆刷描繪。

[水分較多] 這是 CLIP STUDIO PAINT 預設安裝的筆刷，能柔和地延伸顏色。混合顏色、進行模糊處理時，會使用這個筆刷。

[塑形粉彩筆／直]（Content ID：1683127）這是在 CLIP STUDIO ASSETS 公開的「厚塗筆刷組」中的一款筆刷。其他筆刷也很好用，是最適合厚塗上色的組合。

✤ 圓筆

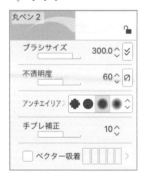

✤ 水分較多

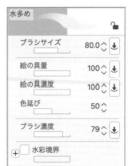

✤ 塑形粉彩筆／直

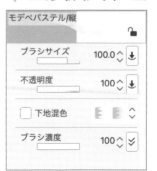

❧ 描繪草圖

這是以眼眸為主角的畫作,因此
設計成正前方的構圖。光源設定
在靠畫面前方的正面斜上方。
光線直直照射在眼眸上,不必擔
心逆光處理的問題,可以塗上自
己覺得漂亮的顏色。

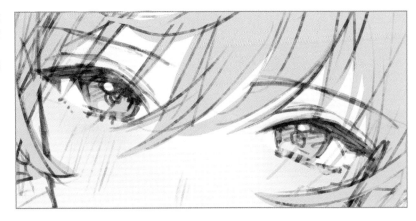

❧ 描繪線稿

使用[水分較多]描繪線稿。在這個階段也要先加上陰影,之後在上色階段也會有蓋掉顏色、需
要調整的部分。因此沒有連細節都確實描繪出來,只是大略描繪。

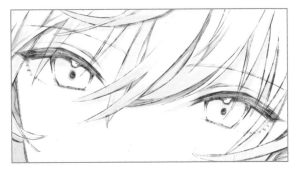

❧ 塗上底色

按照線稿分別上色。在塗上底色的階段,將會形成漸層的部分
描繪到一定程度。

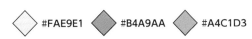

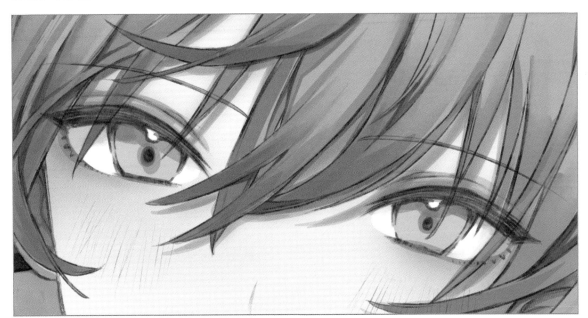

眼眸的畫法

新建一個儲存眼眸上色圖層的資料夾，並疊在線稿圖層之上。這樣就能將線稿加深顏色、蓋上其他顏色。在線稿做出強弱差異，眼眸就會給人留下印象。

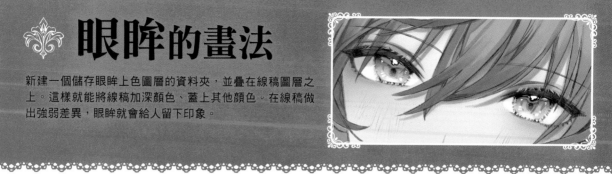

❖ 加上陰影

1 在眼睛輕輕地加上漸層效果，主要使用 [圓筆]。要將陰影色上色時，冷色的打底上色要塗上冷色，暖色部分則要塗上暖色，這樣顏色就不容易混濁。一開始以簡單的色調整合，在修飾階段要增加色調。
一邊將筆刷的不透明度調整成20%～90%，一邊塗上陰影。

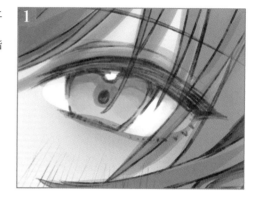

❖ 修飾 1

2 先塗上較深的顏色和高光，因為要在眼睛添加變化。使用的筆刷則是 [圓筆]。
高光幾乎加在正上方的位置，因為光源在前面這邊。
特地以較深的顏色將高光周圍描邊，這是為了讓高光清晰顯眼。

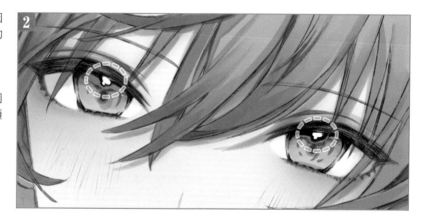

❖ 覆蓋

3 新建「覆蓋」圖層（不透明度50%）。使用 [噴槍] 在眼睛上方塗上淺淺的藍色系顏色，下方則塗上淺淺的黃色系顏色，這是為了呈現出透明感。[噴槍] 要使用CLIP STUDIO PAINT的預設設定。
塗上黃色是因為要使用互補色，讓眼眸令人留下深刻印象。

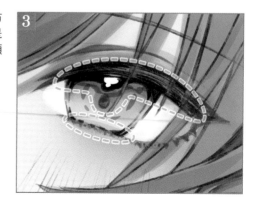

✦ 修飾 2

4 使用[**圓筆**]描繪眼睛細節。不透明度調整為30%～60%。以不透明度低的筆刷疊上顏色，即使是相同顏色，也會產生微妙的明暗差異，這樣資訊量就會增加。如同在P133解說的，因為順光的緣故，在此不是特殊的光線照射方式。塗上顏色，呈現出漂亮的放射狀。

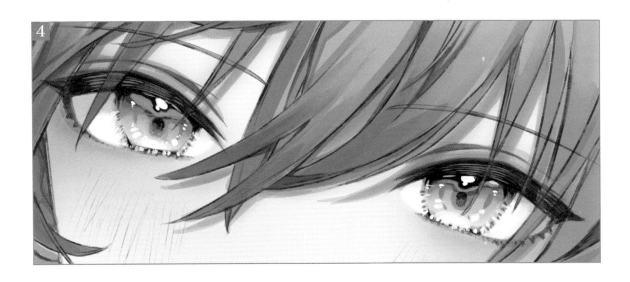

⟨point⟩ 虹膜的選色

虹膜要描繪光，讓光像是從瞳孔朝眼眸邊緣側擴散成放射狀一樣。這次的插畫中，是將虹膜的顏色設定成藍色眼眸的互補色「黃色」。使用互補色，就能在眼眸中成為重點，虹膜的存在就會更顯眼。

上方有高光，會破壞虹膜的細節，因此要以眼眸下方為中心來描繪。

✦ 描繪睫毛

5 修飾睫毛。使用不透明度設為70%左右的[**圓筆**]。

顏色要以滴管從肌膚吸取，要注意眼皮的隆起再描繪，不過沒有準確地追求立體感也沒關係，描繪時就以好看為優先考量吧！

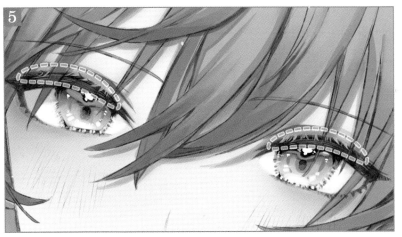

最後潤飾

描繪頭髮和肌膚。增加插畫的資訊量，使畫面更華麗。使用「漸層對應」和「色調曲線」調整畫面整體，呈現出一致感。

頭髮和肌膚上色

1 首先使用**[塑形粉彩筆／直]**在頭髮加上陰影。陰影色要配合髮色，主要使用冷色系（藍色或紫色）。搭配後也要修飾從頭髮落在肌膚上的陰影。

2 使用彩度稍高的顏色修飾頭髮的高光。使用的筆刷是**[塑形粉彩筆／直]**，鼻子處也投下薄薄一層的陰影。

3 設定「色彩增值」圖層，使用**[噴槍]**在頭部左右粗略地加上陰影。強調立體感。

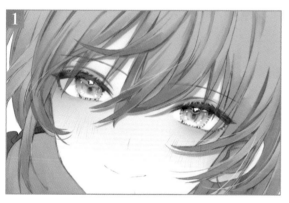

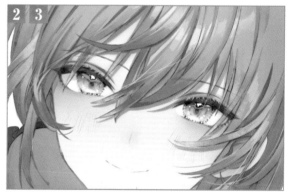

調整顏色

4 如右上圖一樣調整新色調補償圖層（漸層對應），調整整體顏色。

 #494B6B
位置：0

 #9B6E94
位置：37

 #EB92A5
位置：63

 #EFBCA4
位置：77

 #F9FCB8
位置：91

 #FFFFF7
位置：100

5 如右下圖一樣調整新色調補償圖層（色調曲線），使對比變高。

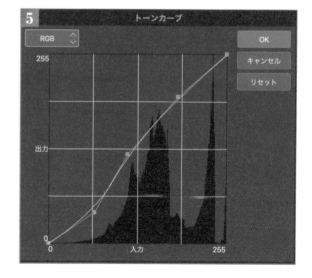

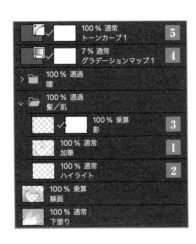

		100 % 通常 トーンカーブ1	5
		7 % 通常 グラデーションマップ1	4
		100 % 通過 瞳	
		100 % 通過 髪／肌	
		100 % 乗算 影	3
		100 % 通常 加筆	1
		100 % 通常 ハイライト	2
		100 % 乗算 線画	
		100 % 通常 下塗り	

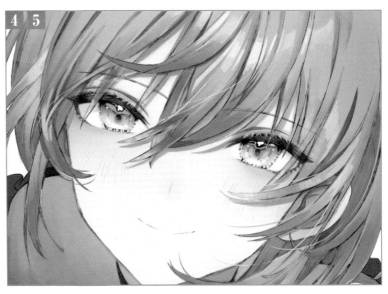

色彩變化

在修飾 2 的圖層（→P135）之上疊加「顏色」圖層。在眼眸上面塗上顏色，製作顏色差分版本。

紅色眼眸

這是紅色的顏色差分版本。紅色的主張強烈，會強調冷酷無情的印象。

▲這是設為「普通」圖層顯示出來的狀態。

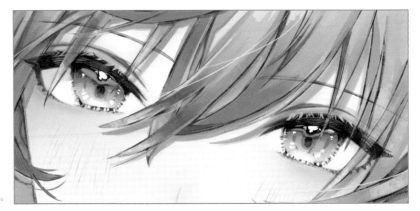

綠色眼眸

綠色是表示安定與協調的顏色，會給觀看者帶來安心感。

▲這是設為「普通」圖層顯示出來的狀態。

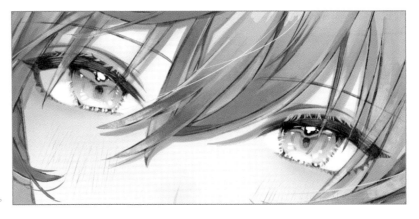

描繪眼眸的效果比「展現漂亮眼睛」還要多。
在此將和插畫整體構圖搭配，解說描繪「眼眸」的「意義」。

✦ 將讀者的視線集中點聚焦在眼眸

如同「∴」一樣，有一個特性是只要有三個點，人就會將此視為臉部而關注。尤其人類為了觀察表情，會自然地將視線朝向眼眸。人們打算從眼眸讀取大量的資訊。

眼眸在插畫中受到關注也是一樣的情況。反過來說，只要增加眼眸的資訊量，將觀看者的視線集中點聚焦在臉部和眼睛，光是如此就很容易傳達角色的魅力。

▼大量使用線條，增加資訊量。

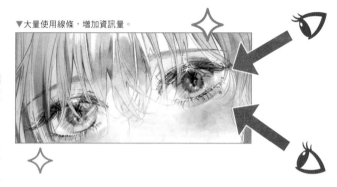

✦ 所謂的「資訊量」？

在插畫中指的是描繪的多寡、色調的複雜度等能從畫作中讀取的資訊。資訊量高的部分，第一眼看到插畫時，自然會吸引觀看者的目光。透過將資訊量做出輕重緩急的差異，「要展示插畫的哪個部分」這件事就會變明確，也就容易營造良好的構圖。相反地，沒有輕重緩急的差異，畫面整體就會形成散漫印象。

✦ 視線會被描繪內容和明暗吸引

觀看右邊的插畫時，首先視線會投向眼眸。理由是眼眸使用了接近藍色和粉紅色等互補色的繽紛顏色、陰影部分和高光的對比強烈，以及眼眸周圍的細膩頭髮描繪等等，所以就能知道創作者在眼睛周圍增加了資訊。

✦ 眼眸是角色的命

專業插畫家掌握「希望別人觀看的部分」的資訊量後，也就掌控了觀看者的視線。
最近針對眼眸描繪的情況有變多的傾向。因為當中帶有「描繪關注度高的眼眸，就更容易傳達角色魅力」的企圖。

▼首先視線會自然投向眼眸。

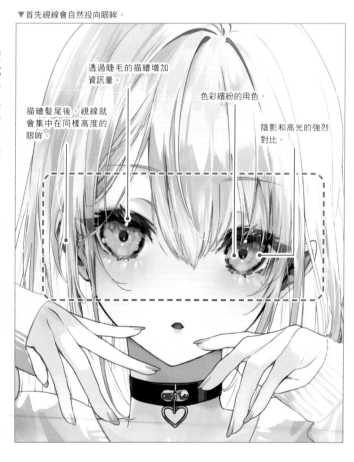

透過睫毛的描繪增加資訊量。

色彩繽紛的用色。

描繪髮尾後，視線就會集中在同樣高度的眼眸。

陰影和高光的強烈對比。

第 3 章
眼眸圖鑑

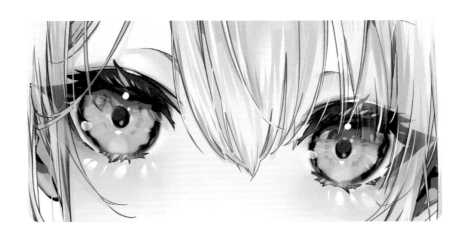

這次包含色彩變化在內共計 40 個眼眸，是為了本書新畫的內容。在此請觀察整體後，再次回顧一下自己「喜歡哪一種眼睛？想要嘗試描繪哪一種眼睛？」找到喜歡的插畫後，也可以到喜歡的插畫家的 SNS 和網站確認一下。

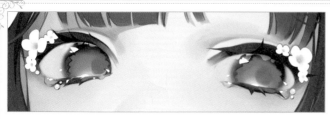
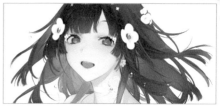

お久しぶり ·· 負責頁面：P20-31

pixiv － Twitter －

我會睡到中午。

COMMENT

有好人教我打開壞掉的電腦，取出固態硬碟，再試著將資料扔到外接式傳統硬碟。資料就全都復活了。如果沒備份時電腦壞掉了，希望大家試看看這個方法，不過還是希望大家先詢問精通電腦的人。

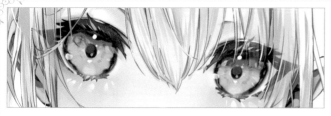

ミモザ ·· 負責頁面：P32-41

pixiv 29811192 Twitter @96mimo414

職業是插畫家。每天都很開心。

COMMENT

能將畫起來最開心的眼睛畫法過程製作出來，我覺得非常開心。只是一點微薄資訊，但若能對大家有所幫助，我會深感榮幸。

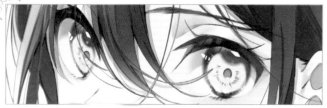
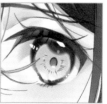
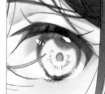

美和野らぐ ·· 負責頁面：P42-51

pixiv 7324626 Twitter @rag_ragko Tumbler ragmiwano

插畫家、動畫家。喜歡日本酒和恐怖遊戲。活動範圍廣泛，包含輕小說封面插畫與插圖、遊戲插畫、CM插畫等。擅長有透明感的插畫。

COMMENT

目標畫出令人深陷其中的透明感，以及以最低限度描繪就能展現印象的眼眸。配合眼眸，同時為了避免角色出現雜味，設計成簡單的構成。

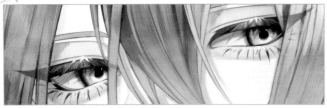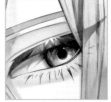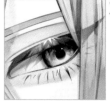

舞 .. 負責頁面：P52-61

pixiv 44568194 　**Twitter** @0508mai_sousaku

擅長男性插畫，並以少年和青年等為中心，描繪以自創角色等人物為主角的插畫。努力以眼睛為中心，整體上讓眼睛帶有透明的濕潤感，呈現出能發揮主要人物魅力的插畫。

COMMENT

盡力在上色時使用圖層效果等工具將眼眸陰影和高光的對比變得較強烈，營造出帶有立體感的眼眸，如此一來觀看者在一張畫作中，就會將視線特別投向眼睛的部分。確實描繪出眼線，就能加強眼睛的印象。

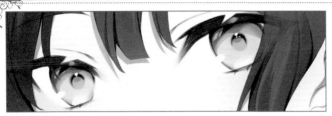

Ａちき .. 負責頁面：P62-69

pixiv 1655331 　**Twitter** @atikix

插畫家。2020年12月發售第一本個人畫集《Ａちき画集　Astra》（Hobby JAPAN發行）。喜歡藍色。

COMMENT

我總是一邊想著「想畫出帶有透明感的眼眸啊～」，一邊畫插畫。

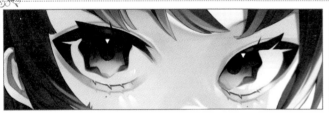

河童豆 .. 負責頁面：P70-77

pixiv 15222857 　**Twitter** @kappa_210r

以二次創作為中心描繪喜歡的事物。
主要以Twitter和pixiv為據點，在上面悠閒進行活動。

COMMENT

我認為眼眸是臉部當中最顯眼的部位。為了能描繪出每個觀看者都會深受吸引的那種鮮豔、有魅力的眼睛，我每天都在鑽研。雖然說明很拙劣，但如果能傳達出我自己對於描繪眼眸的堅持、注意到的重點，我會很開心。

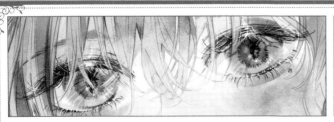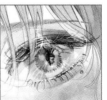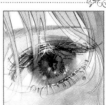

ゆめみつき .. 負責頁面：P78-85

pixiv 7651318 　**Twitter** @Yumemitsuki125 　**Instagram** yumemitsuki125

插畫家、漫畫家。工作是描繪角色插畫、少女漫畫和少年漫畫連載。喜歡描繪帶有虛幻氛圍的懶洋洋角色，大多以青春期少女為主題來創作。

COMMENT

我喜歡描繪安靜又熱情的眼睛。以瞳孔張開失焦的樣子，呈現出只用眼眸盯著的表情。眼眸給人的印象會因為睫毛、視線、眉毛、高光等要素而改變。我會配合角色調整些微差異。

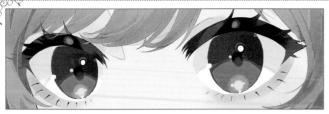
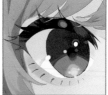
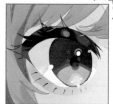

にま 負責頁面：P86-93

pixiv 9790932　**Twitter** @5685nqimqa

描繪各種喜歡的事物。主要是以 Twitter 為中心進行活動。

COMMENT

我畫的是簡單且平面化的眼眸，即使如此，我也費盡心思去上色，盡量讓畫面看起來很豐富。

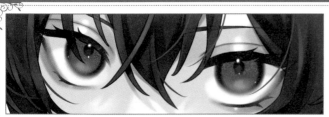

秘色 負責頁面：P94-101

pixiv 15014823　**Twitter** @hi_syoku

擅長男性角色和中性角色。我堅持的地方是要有色彩繽紛的鮮豔配色以及混合日本風和西洋風的角色設計。

COMMENT

人物描繪中，眼眸是最重要的要素。我盡力去呈現只用眼眸就能傳達自己的插畫且還能給人留下強烈印象的描繪。尤其顏色的契合度也非常重要。這次我將紅色和藍色搭配在一起。請大家也找出自己喜歡的顏色搭配組合。

きう 負責頁面：P102-109

pixiv 13358813　**Twitter** @kyuuri_5656

我是偷偷在網路大海中活動的畫圖人。喜歡色素淺的頭髮和無意識的表情。一直覺得顏色當中我喜歡的始終都是白色，但最近發現真正喜歡的顏色是淺灰色（並不是白色）。

COMMENT

特地把瞳孔畫得不清楚，讓人難以讀取角色的心理狀態。描繪時一邊想著「要讓觀看者積極摸索角色的情緒和意識……如果能這樣就太好了」。能否順利進行就只有神才知道！

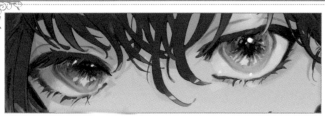
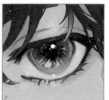
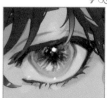

回る酸素 負責頁面：P110-117

pixiv 19964414　**Twitter** @_sannso_

我目前是以 Twitter 等 SNS 為中心進行活動。喜歡不明確的事物和可愛顏色。

COMMENT

我認為眼眸是描繪人物過程中最重要的要素。我的目標是畫出宛如彈珠和宇宙般，看見後就會令人深陷其中的眼眸，每天為此創作插畫。

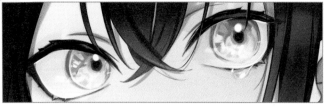

八三 負責頁面：P118-125

pixiv 637197　**Twitter** @xxhachisan

咖啡因中毒。

COMMENT

在平常的插畫中經常獲得與眼睛有關的感想，能創作出聚焦於眼睛的畫作，我覺得很開心。我很少分解自己的插畫，並轉化成語言來說明，所以覺得很困難，但若能作為一點參考，我會深感榮幸。

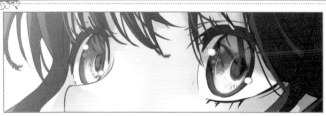
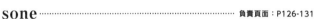
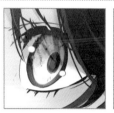

sone 負責頁面：P126-131

pixiv 3093344　**Twitter** @sone_0116　**Tumbler** sone-artwoks

自2014年開始以插畫家身分活動。主要從事的活動是社群遊戲之類的角色設計。從2020年開始，也以漫畫家身分進行活動。

COMMENT

我能以眼眸為主角利用擾長的構圖來作畫。能利用平常很少有機會描繪的構圖，輕鬆愉快地描繪畫作。眼眸是影響人物魅力的重要要素。人物感受到什麼？觀看者是如何去感受的？這些東西眼眸全都會表現出來。

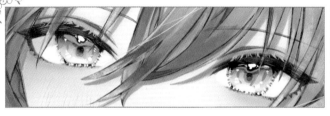
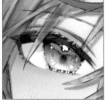

藤實なんな 負責頁面：P132-137

pixiv 3230062　**Twitter** @nanna_fujimi　**HP** imuypudding.wixsite.com/wisteria

自2021年開始以自由工作者的身分從事插畫家活動。角色設計也是自己親手創作。除了眼眸之外，我還喜歡描繪頭髮。不只是本書刊載的插畫，如果大家也能關注、欣賞其他插畫作品裡的眼眸和頭髮的部分，我會很開心。

COMMENT

我認為眼眸是角色的命，所以越是特寫的部分，就越想要畫得很漂亮。如同書籍標題一樣，這次是描繪以眼眸為主角的插畫。如果能讓大家覺得這是「漂亮的眼眸」，我會深感榮幸。

參考文獻

● 《配色アイデア見本帳》
石田恭嗣　著／MdN Corporation／2002年

● 《文部科学省後援　色彩検定　公式テキスト2級編》
全國服飾教育聯合會（Ａ・Ｆ・Ｔ）監修／Ａ・Ｆ・Ｔ企劃／2010年

● 《文部科学省後援　色彩検定　公式テキスト3級編》
色彩檢定協會監修／Ａ・Ｆ・Ｔ企劃／2010年

作　　者　玄光社
翻　　譯　邱顯惠
發　　行　陳偉祥
出　　版　北星圖書事業股份有限公司
地　　址　234 新北市永和區中正路 462 號 B1
電　　話　886-2-29229000
傳　　真　886-2-29229041
網　　址　www.nsbooks.com.tw
E-MAIL　nsbook@nsbooks.com.tw
劃撥帳戶　北星文化事業有限公司
劃撥帳號　50042987
出 版 日　2023 年 02 月
I S B N　978-626-7062-22-7
定　　價　450 元

國家圖書館出版品預行編目（CIP）資料

閃耀眼眸的畫法DELUXE：各種眼睛注入生命的絕技！
/ 玄光社作；邱顯惠翻譯. -- 新北市：北星圖書事業股
份有限公司, 2023.02
144面；18.2×25.7公分
ISBN 978-626-7062-22-7（平裝）

1.CST: 眼睛 2.CST: 漫畫 3.CST: 繪畫技法

947.45　　　　　　　　　　　　　　111004554

官方網站　　　　臉書粉絲專頁　　　　LINE 官方帳號